書禪●厚實

曹秋圃

策劃 行政院文化建設委員會
　　　雄獅美術
召集人 陳郁秀
策劃小組 王壽來・禚洪濤・李戊崑
　　　　　蕭銘祥・張書豹・魏嘉慧
出版 雄獅圖書股份有限公司
著作權人 行政院文化建設委員會
顧問群 石守謙・康台生・袁金塔
　　　　　張照堂・鄭明進・顏娟英

圓滿美術接力

　　接力賽經常是田徑場中引人注目的比賽。它不只表現了跑者的速度，更呈現出跑者之間的協和能力。如果以慢速度重播接棒的過程，圓滿的接力即是美的象徵。

　　而美術的傳承正如同接力賽，美好的傳承即是成功的接力；反之，否定前人的努力與成績，就如同棒子摔落在地，美術文化將難以厚積。

　　前輩美術家傳記叢書出版的意義，即在於累積前人的智慧，呈現豐美的藝術表現，以及彰顯前輩為理想而奮發的情操，以便做好美術文化的接力傳承。

　　何以重視前輩美術家？而非出版古代傑出美術家或西洋名家？！細心的讀者將會發現，傳記中的主角經常以親切的言語，述說許多我們可以理解可以學習的寶貴經驗，彷彿前輩就是阿公阿媽，經常在鼓勵我們叮嚀我們………。

　　由於前輩與我們有相似的生活環境與人文背景，可以說彼此的關係比較密切，因此其思維與表現比較能啟發我們，甚至引發共鳴心或生起強盛的學習心。

　　前輩美術家傳記叢書，以生動活潑的文體以及精彩的美術圖片，編出前輩豐富多彩的人生故事，並用珍貴的老照片，重現那個時代的人文情境。關心台灣文化的您，請共同來圓滿美術文化的傳承接力。

目錄

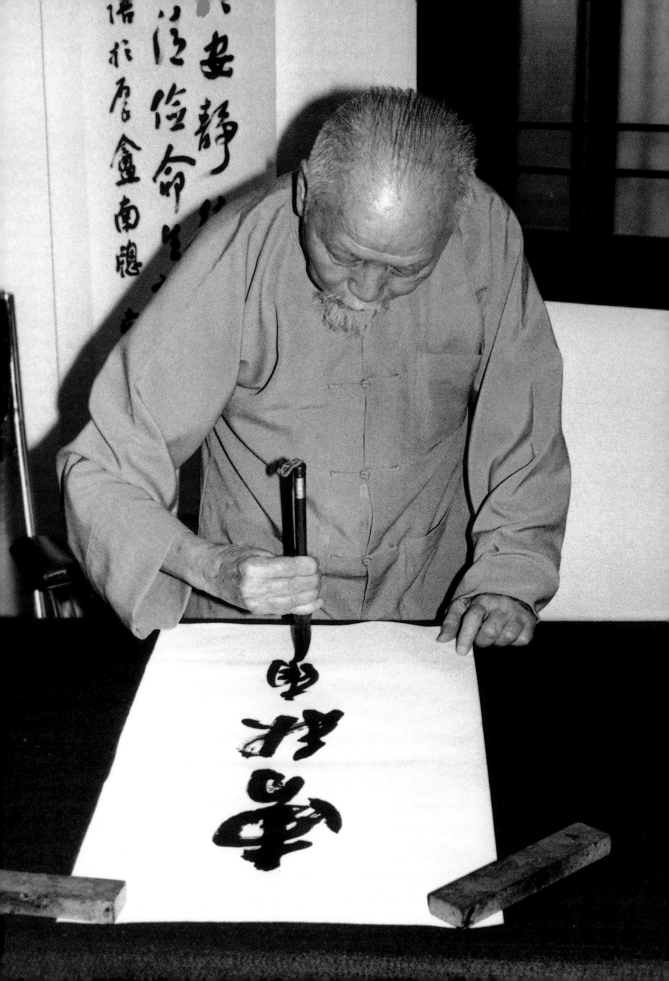

百年來的臺灣書壇，有日本、中國交錯其間。
前半世紀是日本寓臺書人演出的舞臺，
後半世紀是中國渡臺書人揮灑的空間。
同樣從事漢字書法創作的絕大部分臺籍書人，在「壇下」疊成壇基；
本為主體的臺籍書人卻成了配角。
直到世紀末的十餘年間，逐漸有少數的臺籍前輩書家冒出檯面上。

曹秋圃則是特別，他一直是二十世紀臺灣書壇「壇上」的人物，
不論二十世紀前半或二十世紀後半，都是如此。
然而，他只是被當成「客卿」，而不是「主人」。
就如大部分被疊成「壇基」的臺籍書人都是「客人」一樣，
他們以客人的身分被支配，
而不是以主人的身分被支配。

後代進步的社會，是從前人錯置的過去蹣跚緩行修正而來的。
偉大人物的顯赫事跡，往往是歷史的一小部分；
渺小人物的微言細行，卻隱藏著歷史社會的大部分。
如今，我們懷著悲憫的心情，
希望以謙卑的態度對待這一段書法歷史的錯置，
以開放的胸襟，接納所有在臺灣書壇漫步而過的人士，
不論過去、現在以及未來。

曹秋圃 太魯閣峽雜詠之一 1989年 318×100公分

疊嶂層巒此最奇，風光傳語費疑思，自非任重遠來客，面目天教爾許窺。

I

青年時期熱愛詩文創作（1895～1926）

從學校書法教育與科舉文士的點撥，

曹秋圃的書法自有相當的基礎，

只是少年英氣中帶有稚嫩的氣味，

此時還談不上有特殊的書法成就。

不過曹秋圃的志趣還是在詩文創作，

他致力於近體詩的創作，把自己定位為傳統詩人。

勤奮好學，風雨無阻

一八九四年九月，中日甲午戰爭清廷敗戰。次年四月，軍機大臣李鴻章於日本下關春帆樓與日方首相伊藤博文簽訂「馬關條約」，其中條款有割讓臺灣、澎湖的約定；臺灣人民聞訊大慟，堅持不接受日本統治。

●一八九五年六月，清廷代表李經方在基隆外海日本橫濱輪上與日方代表樺山資紀舉行臺灣主權移交，日軍開始攻打基隆一帶，並強行登陸，向臺北移動，途中遭受臺灣人的堅強抵抗。六月十七日，日本第一任臺灣總督樺山資紀在臺北宣布開始統治臺灣。臺灣的抗日行動持續不斷，邱逢甲詩句有「宰相有權能割地，孤臣無力可回天」的悲歡。此後五十一年，臺灣隸屬日本領地。

●這年九月四日（陰曆七月十六日），臺灣書法家曹秋圃誕生於臺北淡水河東岸大稻埕，在迪化街臺北橋頭的一家農具店鋪中，上有一兄一姊。曹秋圃一出生就屬日本人，其父興漢公（1841～1917）不忍放棄稍具規模的事業經營，未返回福建莆田祖籍，因而成為住在臺灣的日本國民，這是時代命定的。

馬關條約簽訂後，日本發布接收臺灣。

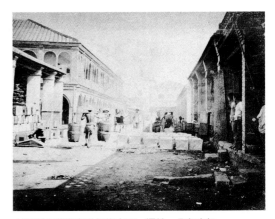

大稻埕六館街之洋行集中區，攝於一八九六年。

曹興漢

一般人稱他為「漢伯仔」，為人豪爽，慷慨大方，青年時期自福建來台，定居於大稻埕。他經銷農產用具，貨品耐用，價格公道，不但臺北地區的莊稼人喜歡到他的店鋪購買耕田用具，連北海岸金山、三芝附近的農夫也風聞而來，更有宜蘭一帶的種田人也不遠千里而來與他交易。因此遠近馳名，也累積了一點家產。

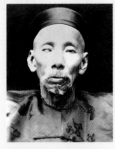 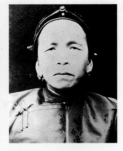

曹秋圃的父親曹興漢。 曹秋圃的母親邱端。

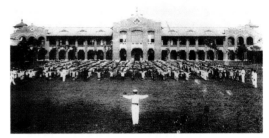

日治時期臺北市大稻埕公學校（今太平國小）的學生操場上在做體操。

張希袞（1847～1939）

字補臣，臺北大稻埕人。同治年間秀才，博學多識，經史百家皆通，日治初期曾任大稻埕公學校漢文教師。解職後登門求教者仍應接不暇，授徒不輟。書法取資顏真卿，厚重端正。九十三歲卒。

●曹秋圃初名「阿淡」，後改名容；字秋圃，詩名水如；號鞠癡，又號澹廬，別號老嫌；齋名莫齋。名字、別號出自宋朝韓琦「莫嫌老圃秋容淡」一語的倒讀。

●他在進入書塾之前的幼童時期，已認得不少漢字，親友鄰人都覺得此子頗具文才，對他寄以厚望。十歲時，先入秀才何諧廷書塾啟蒙；次年進入大稻埕公學校（今太平國民小學）二年級就學，遇到在校任教漢文的兼任教師廩生陳作淦，隨後並入其書塾受教；大稻埕公學校畢業後，又追隨貢生張希袞，得到不

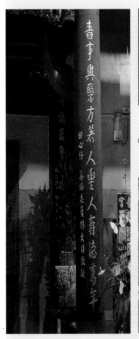

張希袞在三重市先嗇宮所書寫的廟聯。

少詩文與書法的指授。曹秋圃向前清文士何、陳、張等人學習讀書作文，潛移默化，日復一日，詩文大有進境。

●在大稻埕公學校就讀期間，曹秋圃勤奮向學，風雨無阻，從不任意缺課，即使生病也仍然堅持到校聽課。今天仍然可以看到他念小學四年級時（1907～1908）的全勤獎狀。日本的學制一年有三學期，第一學期四月至七月，第二學期八月至十二月，第三學期一月至三月；這三張獎狀（賞狀）是每學期結束時學校發給他的，獎狀上的姓名寫著「曹阿淡」。曹秋圃後來改名容，號澹盧，「澹」和「淡」，是同一個字的不同寫法，澹盧其實是從他的名字而來。

●曹秋圃就讀大稻埕公學校時，日本政府早已編印有小學書法範本《臺灣教科用書國民習字帖》，以供公學校書法教學之用。這是日本書法家玉木享在一九○二年範寫的，由臺灣總督府發行，是臺灣第一套小學書法教科書。

●從小學二年級到六年級，曹秋圃讀了五年公學校，不能不上書法課，玉木愛石紮實的書法風格，對少年時期的曹秋圃，不能說沒有一點「始基」播種的影響。

玉木享（1853～1928）
字愛石，書風穩健，融合王羲之與顏真卿為一爐，筆致紮實、筆勢靈動，玉木愛石曾任大阪中學與大阪商校書法教師十餘年，在一八九九年與一九一四年兩度書寫日本小學書法範本。

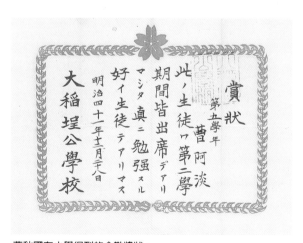

曹秋圃在小學得到的全勤獎狀。

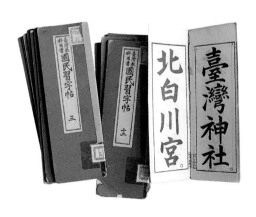

玉木享書寫《臺灣教科用書國民習字帖》。
（收藏/中央圖書館臺灣分館日文室）

教授詩文，教學相長

●一九一〇年三月，曹秋圃自大稻埕公學校畢業，想繼續升學進入中等學校或國語學校（師範學校）是不可能的，這兩所學校的招生以日本人為主，臺籍學生的名額少之又少。於是他進入大龍峒的樹人書院，接受張希袞的調教，繼續漢學詩文的研修。樹人書院是舉人陳維英（1811～1869）創辦的，栽培了不少北臺地區的人才。

●曹秋圃在何誥廷、陳作淦、張希袞等老文人的指點下，讀書寫字也自然承襲中國原有文士的風貌，以歐柳合體的科舉館閣書法為張本，尤其張希袞書風的厚實穩健，由顏真卿而來，他有楷書文天祥〈正氣歌〉四屏贈給曹秋圃，上款為「水如賢棣臺雅鑒」。曹秋圃的楷書正是汲取張氏的長處，一脈相承。

●從學校書法教育與科舉文士的點撥，曹秋圃的少年書法自有相當的基礎，這是當時受過小學（日文）教育與書塾（漢文）教育的人共同的經驗，不獨曹秋圃為然，同一時代接受這種「雙重」教育的人，都具有舉筆能書的能力，只是少年英氣中帶有稚嫩的氣味，曹秋圃此時還談不上有特殊的書法成就。

張希袞楷書「文天祥正氣歌」，出自《東寧墨跡》。
（收藏／中央圖書館臺灣分館日文室）

1912 中華民國成立。明治天皇崩。

1914 第一次世界大戰。

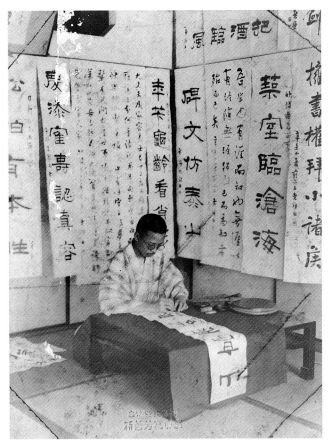

曹秋圃在北投揮毫,攝於一九三一年。

●兩年後,曹秋圃承桃園士紳黃其祥的盛情邀請,前往桃園龜崙嶺(龜山)教授漢文,昔賢蒙文、四書五經,邊教邊讀,師生相激相盪,教學相長而學問日積月進。

●在龜崙嶺設書房教了一年多的書,一

九一三年,十九歲的曹秋圃,有機緣回臺北進入臺灣總督府工作,在財務局稅務課擔任最基層的雇員,雖然是臺灣最高官府中的最低級職員,但也因而認識了在總督府任職的日籍大小官員,尤其總督官房祕書官兼秘書課長三村三平、文書課囑託鷹取岳陽(本名田一郎,1868~1933)與通信事務囑託尾崎秀真(字白水,號古村),這是二十歲的曹秋圃與日本文人的第一線接觸,了解日本文人深厚的漢學修養,他們的漢文、漢詩造詣絕不在曹秋圃的師長輩之下。也開啓了曹秋圃與日籍人士往來的門窗。

●一九一五年,曹秋圃辭去總督府雇員的職務,再度前往桃園龜山搭寮坑設書房,教授詩文;未及一年,將書房遷回大稻埕臺北橋頭。一九一七年及一九一八年,曹秋圃還分別擔任如記茶行與東亞藥局的記帳工作,由於曾在總督府做過稅務雇員的事務,所以帳務工作很能駕輕就熟,也因而認識不少商界人士。

尾崎秀真（1874～1952？）

字白水，號古村，日本岐阜縣人。一九〇一年擔任《台灣日日新報》記者及漢文版主筆，後又兼任臺灣總督府通信囑託，調查臺灣民俗文化，一九二九年完成《台灣文化三百年》之編輯。收藏古今書畫，並時常於《台灣日日新報》為文介紹，與臺灣各地文士書畫家往來密切。

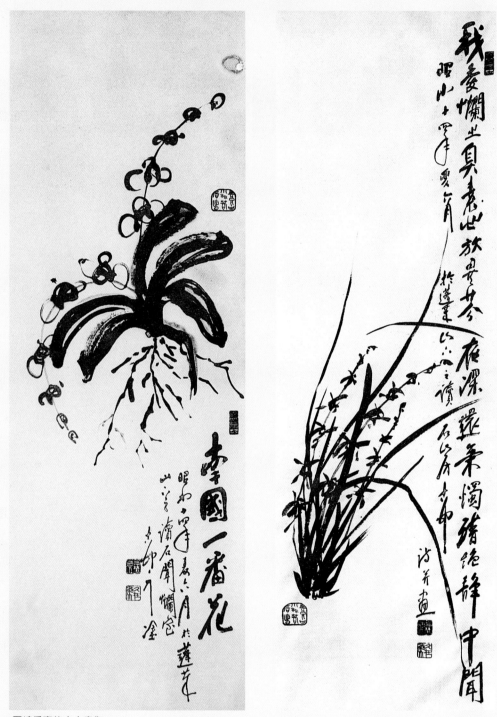

尾崎秀真的文人畫作。

●不過曹秋圃的志趣還是在詩文創作，自大稻埕公學校畢業以來，已將近十年的時光，雖然在樹人書院學習、自設書房教學、任政府雇員、當民間商行帳房等，事實上他是向古人、今人、臺籍宿儒、日本文士等學習，同時增長生活體驗，蓄積自己的能量，以待來日的發揮。就在這個時候，他開始有詩作留存。

●一九二○年前後，曹秋圃師事秀才陳祚年，學詩、學文也學書。陳祚年與曹秋圃師徒兩人的行草書都略帶橫扁的隸勢，大約是曹秋圃受到陳祚年的啟發；不過曹秋圃喜歡隸書，隸書字形比較扁方，因此行草書趨於方短也是自然的。

●曹秋圃受到陳祚年的指授特多，師事陳祚年，使曹秋圃如魚得水；陳祚年有行草書李白〈廬山謠，寄盧侍御虛舟〉四屏贈曹秋圃，上款書「水如仁兄大方政」，簡直把愛徒看成兄弟一樣。曹秋圃的詩篇中關於陳祚年的部分，比其他的師長為多。陳祚年往來臺北、福州之間，曹秋圃迎送、懷念的詩作不斷。

陳祚年（1864～1928）

字叔堯，號篇竹，祖籍福建同安，後遷臺北大稻埕。日治初期，返回福建廈門；後又回臺。詩文書法俱佳，行草頗有隸意；傳授漢學尤力。受福州東瀛學校之聘，任漢文教席；往來臺北、福州之間，後卒於任上。

陳祚年的手稿一直被曹秋圃珍藏。

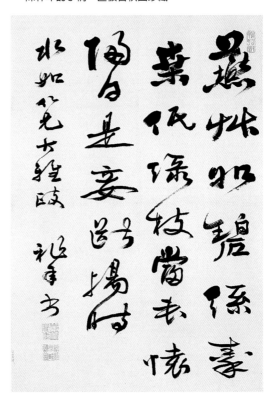

陳祚年送給曹秋圃的行書作品。

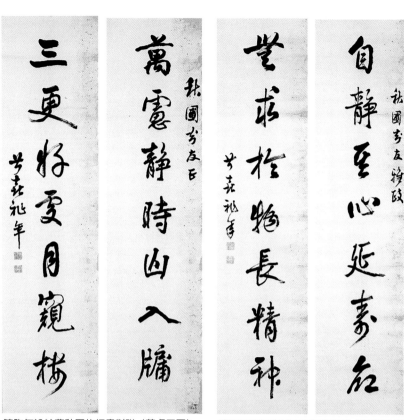

陳祚年送給曹秋圃的行書對聯〈萬慮三更〉。　　陳祚年送給曹秋圃的行書對聯〈自靜無求〉。

陳祚年行書　李白〈廬山謠〉，出自《東寧墨跡》。
（收藏/中央圖書館臺灣分館日文室）

1920 連雅堂撰《台灣通史》出版。
黃土水以「山童吹笛」入選帝展。

曹秋圃的詩作手稿。

●一九二○年曹秋圃二十六歲，春天，他的方外朋友智開禪師自福州鼓山湧泉寺回臺北，曹秋圃也有七律四首迎迓示意，詩中有句「故人已是十年違，娓娓語余物外機。」可見曹秋圃十六歲就跟方外的禪師有往來，參禪學道早有宿根，這與他後來鍛鍊書道禪功，已是濫觴。其後遊佛寺、贈寺僧上人的詩作不少。

●一九二○年五月，曹秋圃隨侍陳祚年作香港之遊，十分快意，遊蹤所至有太白樓、榆園、九龍宋王臺等處，皆有詩記其事。陳祚年在秋初先離港返回，曹秋圃有〈秋日寄懷叔叟〉的詩。曹氏留在香港獨自過中秋節，不免有征雁思鄉的感觸，他寫了〈香江過中秋節〉的七律抒懷。十二月初，乘船從香港回臺途中，冬天的海風太大，到澎湖時轉往廈

門暫避強風；十二月十一日繞到基隆上岸。這次的香港之行，曹秋圃除了有〈偕篇竹先生遊香港〉七律二首之外，另有〈香江雜詠〉七絕七首，詩興不淺。

●曹秋圃把自己定位爲傳統詩人，可從此時致力於近體詩的創作而知，一九二一年的〈淡江雜詠〉七絕十首、〈紅菊〉七律四首、〈劍潭秋夜泛舟〉七絕四首等組詩，以及其他單首的詩，產量漸多；至一九二六年，都以從事詩創作爲重心。

曹秋圃遊歷日本及中國大陸行跡圖

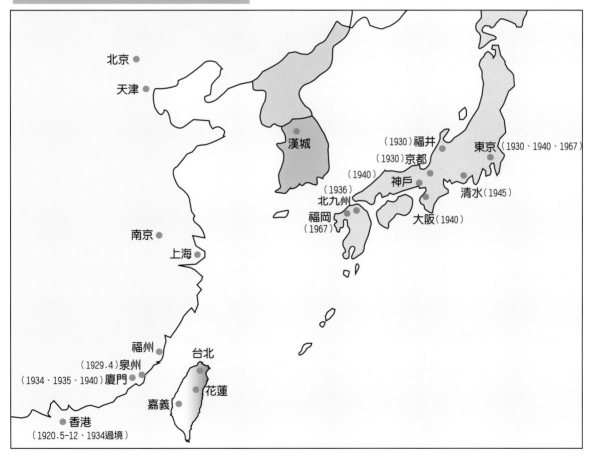

北京
天津
漢城
（1930）福井
東京（1930、1940、1967）
（1930）京都
神戶
（1940）
清水（1945）
（1936）
北九州
大阪（1940）
福岡
（1967）
南京
上海
福州
（1929.4）泉州
台北
（1934、1935、1940）廈門
花蓮
嘉義
香港
（1920.5-12、1934過境）

關心民生疾苦

●曹秋圃在一九一六年與藍隨結婚,長女出世不久即夭折,次女睢睢出生於一九一九年。一九二二年年底,排行老三的長子曹樸出生;次年年底,曹樸周歲,曹家歡喜慶賀,曹母邱孺人最欣慰,曹妻藍隨的娘家兄弟都來慶賀,民俗照例在大盤子中擺放各式各樣的物品,給周歲的小孩「抓周」,曹樸伸手取出「書」和「筆」,曹秋圃期望此子將來長成一位謙謙君子,他有〈樸兒周歲〉的詩記其事。

●一九一三年,曹秋圃進入臺灣總督府當稅務課雇員時,內田嘉吉任職民政長官,官位之高僅次於總督,是臺灣官員第二號人物。十年後,內田回臺灣擔任總督,曹秋圃早已認識他,因此寫起頌詩來頗為得心應手,「寄闊新吟節,扶輪舊仔肩」,論時談政,切入其人。日本統治臺灣期間,總督府常常以詩會宴請日臺文士,籠絡臺人;這些文士要有漢學詩文的修養,才華造詣若不在時人之上,不可能被列入邀請名單的。三十歲的曹秋圃能夠應邀參加總督官邸的詩酒之會,自非泛泛之輩。

曹秋圃的第一任妻子藍隨。

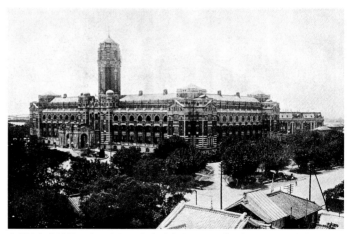

臺灣總督府建於一九一九年,為當時臺灣最大的建築物,現為總統府。

1923 日本關東大地震。

●日本統治臺灣時期，頒布有「書房義塾規程」，對私人教授漢文有嚴格的規定，如果向政府申請備案，就是正式的單位，可以公開招生；否則就是地下補習班，是要取締的。一九二三年四月，澹廬書房向臺北市政府申請登記，正式備案；書房仍以昔賢蒙文、四書五經的講授為主，詩文、書法是正式的教學內容，不過書法只是附屬於識字、寫字的地位，並未特別強調。曹秋圃除了吟風弄月的詩之外，還關心民生疾苦，一九二四年八月，臺北地區水災，他有〈新店洪水行〉的長詩記述災區的慘狀，詩的中間一段如下：

君看村郭非昔時，左右傷心無完壁，
初來汛濫只滔滔，子夜水高幾十尺；
大樹橫流勢莫當，摧潰東家挫西宅；
濁浪排空欲拔山，驚心駭耳皆霹靂。

●這一幕新店大洪水的景象，與二〇〇一年九月十七日納莉颱風侵襲臺灣，全臺受到重創相似，導致臺北大水災，松山、南港、內湖、汐止一片汪洋，慘不忍睹，捷運地下車道浸水停駛，半年後始恢復正常營運。

●一九二〇年至一九二五年之間，曹秋圃雖然未特別重視書法的研練，與詩文、書法界人士則頗有往來，以日籍篆刻家澤谷星橋為例，一九二一年，澤谷由臺南地方法院轉任臺北地方法院通譯官，曹秋圃即與他過從甚密；一九二二年秋天，曹秋圃向澤谷星橋求刻姓名、字號對章，「曹秋圃印」與「鞠躬」寸印兩方；一九二三年五月，另篆有「譙國後人」、「秋圃字水如號鞠躬」、「淡廬」與「老我漁樵」、「愧余」、「傲霜客」等六印，此外並有「水如氏」、「秋圃」、「書道禪」、「傲霜客」等印大小十來方。

曹秋圃印

鞠躬

鹽谷壽石篆刻「秋圃私印」。

●曹秋圃比澤谷星橋年輕將近二十歲，這對忘年之交情誼深厚。一九二五年，曹秋圃有四言詩〈寄星橋道人魚鬆〉，以食物代替鈔票求印，不拘篆刻潤金的行規，可見兩人交情非淺：

愧無餘物，潤鐵筆鋒；爰爰私意，寄此魚鬆。

●這一年夏天，澤谷星橋寫了「嘉樂君子」四字篆書橫幅給曹秋圃，寫得十分樸厚大方。是年冬天，澤谷就病逝了，遺骸葬於臺北市三板橋墓園（今臺北市林森北路與南京東路口，一九九七年已闢為第十四、五號公園）。曹秋圃學習篆書的過程，應有澤谷星橋的指點，至少受到一些啟蒙和影響，其厚實的運筆是類似的。至於澤谷星橋刻的印章，曹秋圃直到老年揮毫時，仍然時常鈐用。

●澤谷星橋死後，曹秋圃繼續與澤谷的徒弟鹽谷壽石交往，鹽谷為曹氏奏刀的印章有「秋圃私印」與「澹廬主人收藏圖書之章」等，曹秋圃有詩〈贈鹽谷壽石印人〉，讚賞其篆刻得到澤谷的真傳。

●曹秋圃這位大稻埕上的青年，終日在詩文圈中流連，書畫印只是他「一兼二顧」的部分，吟詩作文總必須附帶了解書畫印藝，十八般武藝都要懂一點，這是「江湖走跳」必備的功夫，了解不夠全面是站不住腳的。一九二○年〈秋日寄懷叔叟〉中的「鍾繇無筆不筋書」，一九二六年〈贈鹽谷壽石印人〉中的「龍泓」、「玉筋」等書史、印史人物與專用名詞，以及其他不少竹石花卉草蟲題畫詩，都出現在他的筆下，詩路題材寬廣。

●然而，曹秋圃對自家前程並未抱持樂觀的期許，或許是人生發展的茫然，也是多愁善感的詩人特質，一九二三年，二十九歲的他，有〈自題小影〉二首，詩的造詣已達相當的高度，詩境有曠淡的意味；不過，詩的背後則又可看到詩

人欲縱身詩獄火海以煉化成詩仙的強烈企圖。

●一九二五年年底，曹秋圃家添了一位壯丁，次子曹恕誕生，家中喜氣洋洋。

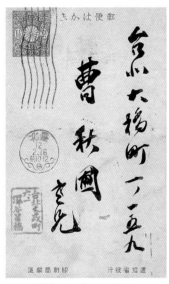

澤谷星橋寄給曹秋圃的明信片。

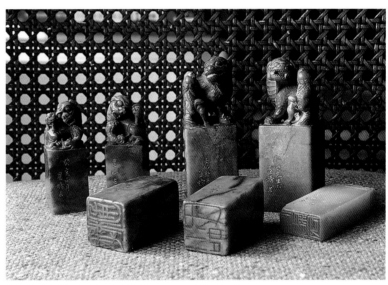

澤谷星橋為曹秋圃所刻的印章。

一九二五年澤谷星橋篆額「嘉樂君子」，出自《東寧墨跡》。
（收藏/中央圖書館臺灣分館日文室）

曹秋圃 范成大石湖集語 1960年 124×47公分

漢人作隸雖不為工拙然皆有美勢揔力其法嚴吟後世真行必書精采意度桑然可以想見筆墨畦徑也

范成大石湖集語 老梅書于莫齋

II

從詩的鍛鍊到書法的成長（1926～1935）

在母喪之前，曹秋圃已經在書法的道路上走過十多年，

母喪期間更加用心於書法的研練。

三年期間刻苦專攻書法，正好奠定詩書兩樓的能力。

三十五歲左右，隸書的體格已成，

至於行草書，從張希袞、陳祚年得筆意字形，

與隸書同步而能御筆自如。

親人師長相繼離世

一九二六年秋天，曹秋圃的母親邱端逝世（1858～1926），守喪期間專心研練書法。之所以如此，據聞緣於臺灣中南部人士認為當時臺北只有詩人，沒有書法家。事實上也真有這種情況，曹秋圃的前輩文人能書者，臺北有李種玉、杜逢時、陳祚年、洪以南等人，新竹有劉家驥、羅百祿，臺中有劉曉村、王石鵬，彰化有鄭鴻猷、鄭貽林、施梅樵，嘉義有蘇孝德，臺南有羅秀惠、邱及梯，雖然各地人才濟濟，臺北的書法水準也不差。到了曹秋圃這一代的臺籍青年書家，新竹有李逸樵、陳福全、鄭香圃、謝景雲，臺中有施壽柏，彰化有莊太岳、王蘭生、林祖輝、周定山，嘉義有蘇友讓、張李德和、施雲從，臺南有洪鐵濤等；臺北沒有什麼傑出人物，勉強算來有江心慈、杜清傑等人，可是不成比例，水準不如他們的前輩書人。於是曹秋圃開始投入書法的修練。

●實際上，曹秋圃二十五歲左右受教於陳祚年時，即勤練書法；到一九二二年秋天，漸有心得，寫得不差，否則二十八歲的他，不太可能請求篆刻名家澤谷星橋為他刻姓名、字號的印章，至一九二五年澤谷逝世時已達十餘方。這些印章當然是在自家書法作品上鈐用的。因此，曹秋圃在母喪之前已經在書法的道路上走過十多年，母喪期間更加用心於書法的研練。

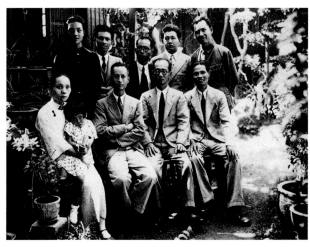

張李德和（左坐者）所主持的琳瑯山閣是嘉義地區詩書畫活動的重心，文人墨客聚集的地點。林玉山（右立者）、陳澄波（右坐者）都是常客。

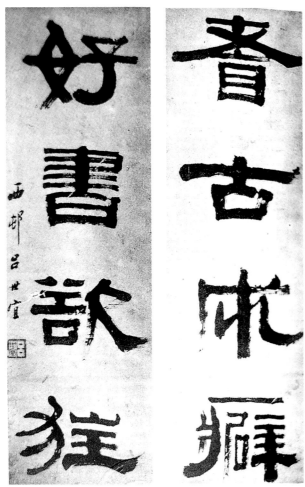

出自《三先生遺墨》呂世宜隸聯「耆古好書」。
（收藏/中央圖書館臺灣分館日文室）

出自《三先生遺墨》謝琯樵行聯「畫意蘭香」。
（收藏/中央圖書館臺灣分館日文室）

●三十二歲的曹秋圃有本錢在詩文之外兼攻書法，青年時期對詩文已下了深湛的功夫，並且與許多書法篆刻界人士有密切的往來，他的老師陳祚年、日籍漢學家尾崎秀眞等許多文化界人士，都是他請益的對象。當時，古今書畫名作展覽十分頻繁，如一九二六年九月，林熊光舉辦「板橋三先生遺作展」，展出呂世宜、謝琯樵、葉化成三位曾為板橋林家塾師的書畫作品百餘件。這些在臺北展出的中國或日本書畫名作，曹秋圃不會放過觀賞的機會；而日人尾崎秀眞收藏甚多日本與中國名家書畫作品，時常在報紙《臺灣日日新報》上發表觀賞評論，曹秋圃也有許多拜訪觀覽的機會。在母喪三年期間刻苦專攻書法，正好奠定詩書兩棲的能力。

●曹秋圃的父親在一九一七年逝世，對於母親邱端，曹秋圃有深深的依慕之情，一九一八年他曾有詩跋「慈母每喜余讀書，見酒輒戒，雖出他鄉，常以諭示」。曹秋圃的一片孝心在詩句中表露無遺，繼承先人的遺志為心，披荊斬棘努力一番最為實在，至於是不是能夠名垂後世就不管了；粗茶淡飯過一生也無所謂，只求母親喜樂就好。

●一九二七年曹秋圃的母親去世第二年，他畫了竹子圖，順手寫了兩首〈自題畫竹〉的詩，第二首對母親有深切的思念：

傷心慈母竹，何處問平安？

苦雨淒風夜，竿成淚未乾。

●曹秋圃能畫，這一年八月八日，民俗七巧情人節後三日，他又畫了崖邊蘭花圖的水墨畫，並題詩其上，蘭葉清新、蘭花香逸，與崖石筆墨交融。梅蘭竹菊是文人的閒情逸興，紙上渲染幾筆已成時興功夫。

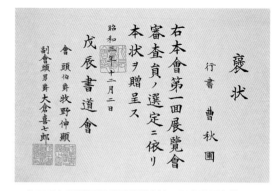

一九二八年曹秋圃得戊辰書道會第一回書道展褒狀。

●一九二八年四月九日，陳祚年於福州東瀛學校教授任上逝世，曹秋圃哀痛逾恆，五月十三日公祭頌讀〈輓篇竹先生哀詞〉，其中有數句敘述陳祚年的耿介性格與授徒情形：

惟公行藏，貞介自矢，海國題年，厥唯甲子。

惟公之誠，啓迪後生，闡理必盡，訓詁詳明。

●親人師長的逝去與離別，是三十四歲的曹秋圃獨立而起的時刻，一九二八年五月中旬，臺南善化書畫會舉辦臺灣全島書畫展覽，共展出書畫作品五百多件，曹秋圃以草書獲得青睞，得到書法組第六名。然而前十名獲獎者，新竹有五人、臺中地區兩人、臺南一人，臺北

地區只有兩人；新竹地區包辦前四名，聲勢浩大，仍然是「臺北只有詩人，沒有書法家」的現象。不過曹秋圃專心攻練書法兩年，一出手就進入前茅，大有斬獲。當年十二月又傳捷報，以行書獲日本東京戊辰書道會第一回展覽會褒狀（佳作）。

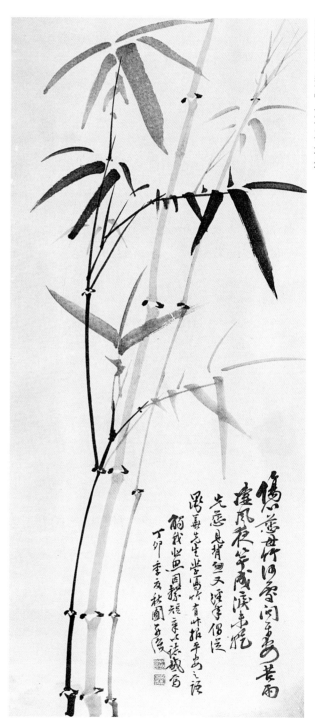

曹秋圃畫「墨竹」，於一九二七年。

出自《三先生遺墨》葉化成行草「暨建安」。
（收藏／中央圖書館臺灣分館日文室）

曹秋圃 「杜甫蜀相詩」 章草，於一九二七年。
釋文：丞相祠堂何處尋，錦官城外柏森森：映階碧草自春色，隔葉黃鸝空好音。
三顧頻煩天下計，兩朝開濟老臣心：出師未捷身先死，長使英雄淚滿襟。
款：丁卯冬日老嫌秋圃書唐人句。

寫得藏鋒都拳蘭壽身危名包二毫
端畫畫自示為佳即肯向人閒考畫欄

丁卯巧節後三日
松公道人

昭和二六八

曹秋圃 居仁由義 1927年 行書

釋文：居仁由義，學問深純，譚一團和氣。

款：昭和丁卯年清和下浣。

居仁由義學問深純譚一團和氣

昭和丁卯清和下浣

曹秋圃 菜根譚句

釋文：鳥驚心，花濺淚，慳此熱肝腸，如何領取得好風月？山寫照，水傳神，識我真面目，方可振脫得幻乾坤。

款：秋圃書菜根譚。

創立澹廬書會

●一九二八年，曹秋圃又得一女，取名「娟娟」，至此有兩女兩男，睢睢十歲，曹樸七歲，曹恕四歲。

●一九二九年一月，由尾崎秀眞、魏清德、連雅堂、劉克明、大津鶴嶺等人連署，曹秋圃在臺北博物館舉行第一次書法個展，展出草、行、隸共三百件作品；同時創立澹廬書會，當時就澹廬書房的學生中，選拔對書法有興趣者組成書會，會員有郭介甫、許禮培、連曼生、陳春松、劉澤生、闕山寺、何濟溱、林賜福、周清流與高賜義等十餘人。這是臺籍書人創辦的師門書會，與前述臺南善化書畫會由一群有書畫興趣的同好組成的情形不同。

●澹廬書會的活動場所就在澹廬書房，每次漢文課上課完畢，師生拿出書法作品，先讀所寫的詩文，再指點書寫的要領與優劣之處，彼此相互觀摩。

●從一九二九年一月二十三日《臺灣日

《台灣日日新報》刊登曹秋圃的作品「終南望餘雪」。

日新報》刊載曹秋圃展出的隸書唐代祖詠〈終南望餘雪〉看來，格局宏大，氣派堂堂。這幾年曹氏潛心於漢《張遷碑》隸書的研練，領悟甚深，一九二八年三月有隸書〈晝錦堂記〉，將《張遷碑》的隸勢筆形應用自如；同年十二月有〈種德收福〉隸書四字橫幅，落款自謂「黃右原嘗集張公碑字，極言也；余戲以分書書之。」兼之匯金農、陳鴻壽等清人隸書於筆下，曹秋圃在三十五歲左右，隸書的體格已成，假以時日，自趨厚實。至於行草書從張希袞、陳祚年得筆意字形，與隸書同步而能御筆自如。

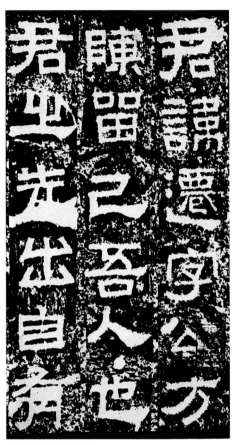

漢隸《張遷碑》局部

陳鴻壽（1768～1822）

清代篆刻家、書畫家、製陶家。字子恭，號曼生。浙江杭州人。陳士璠孫。篆刻繼杭郡四名家丁敬、奚岡、黃易、蔣仁，取法秦漢，善切刀，縱肆爽利，浙中人多宗之。行楷有法度，八分書簡古超逸。

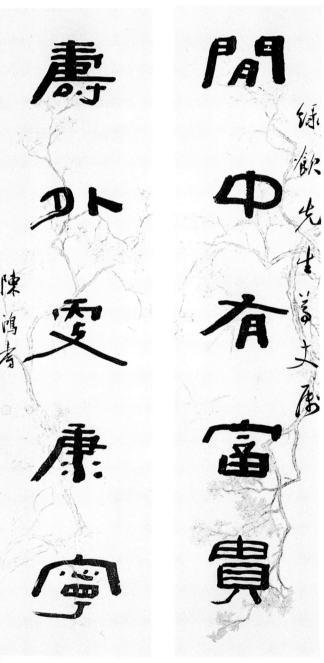

陳鴻壽　閒中壽外　隸書

黃公原嘗集張

苦薛字趙三九余

感以為士書之時

戊辰冬仲月初

老崔秋圃

福牧

禔見於其妙官一目

於其妻宴

旦高車駟馬旗

而騎辛

旄導前

擁後夾道之人

相與拕肩累

瞻望谷唉

迹

戊辰の二月書畫稗售記

老崔秋圃

種悳

曹秋圃　種德收福　1928年　135×35公分　隸書

悔儒困也而此富仕
之　　　　　　宦
　亡陀蓋令人貴而
若皆間士昔情而至
李得里方之之歸將
子易庸窮所邪故相
不而人時同榮鄉

曹秋圃　晝錦堂記　1928年　隸書

金農 廣陵旅舍之作 隸書

●一九二九年四月，曹秋圃作福建泉州（晉江）之遊，在奉祀宋代書法家蔡襄的蔡公祠中，抒發時局，頗有感歎，成詩〈己巳春三月，洛陽橋蔡公祠有感〉長句，詩末有：

志士恢國權，妄人肆熒惑。

赤縣未固基，蹂躪及神域；

殘局孰堪收，老我痛心極。

●日本的勢力已從臺灣伸展到福建，而中國國力尚待充實。詩成之後，泉州聞人莊善望也有長句和詩；這次泉州之遊，曹秋圃與莊善望的唱和詩極多，一往一來，十分熱鬧，其中有一韻四唱，兩人往還共成詩八首的情形。

●五月，曹秋圃以隸書唐詩七絕獲東京日本美術協會第八十回美術展覽會褒狀；七月，以行書與草書各一件獲東京日本書道作振會第五回展覽會褒狀與入選。八月，新竹書畫益精會舉辦全島書畫展覽會，展出八百多件作品。曹秋圃以隸書獲書法組第十二名，高徒郭介甫也以隸書入選；當月月底，林進發撰《臺灣人物評》一書出版，曹秋圃為此書題「海東月旦」四字，林氏把曹氏寫入書中，許為臺灣書法家的代表人物。十二月，以隸書獲東京日本戊辰書道會第二回展覽會的褒狀。

●一九二九年是曹秋圃在書法領域大展身手而大有斬獲的一年。在書法界，三十五歲的曹秋圃算是青年才俊。

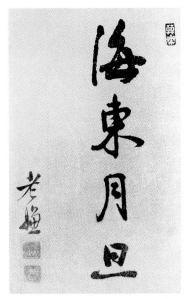

林進發著作《臺灣人物評》內頁，有
曹秋圃所寫行書「海東月旦」。
（收藏/中央圖書館臺灣分館日文室）

曹秋圃參加日本各地書會的書法比賽，得到許多獎狀。

曹秋圃以隸書唐詩七絕，獲得東京日本美術協會第八十
回美術展覽會獎狀。

林進發著作《臺灣人物評》內頁曹秋圃的介紹部分。
（收藏/中央圖書館臺灣分館日文室）

●一九三〇年一月，澹盧書會舉辦曹秋
圃書法展售會，後援會有尾崎秀眞、連
雅堂、辜顯榮、林獻堂等中日名士六十
餘人。這次作品比起一年前大有進境，
隸書沉穩厚實、草書輕快明麗、行書潤
腴有致，已呈大家風貌。臺南舉人羅秀
惠有草書對聯「淡泊生涯硯作稼，盧陵
健筆鐵成鋒」贈之，落款「老嫌仁兄兩
政；庚午春，秀惠左書。」這是羅秀惠
以曹秋圃的字號撰成的嵌字聯。曹秋圃
收藏不少當時臺籍與日籍書法家的篆隸
楷行草各體作品，這是他練字的最佳參
考資料。

楊柳渡頭行客稀罟師盪槳向臨圻
唯有相思似春色江南江北送君歸
巳巳春宴前一日試筆
老嫺秋圃

曹秋圃　七言絕句　1929年　行書

釋文：楊柳渡頭行客稀，罟師盪槳向臨圻；唯有相思似春色，江南江北送君歸。

款：己巳春宴前一日試筆，老嫺秋圃。

曹秋圃 菜根譚句 行書

釋文：功夫自難處做去者，如逆風鼓棹，纔是一段真精神；學問自苦中得來者，似披沙獲金，纔是一個真消息。

款：秋圃曹容。

功夫自難處做去者如逆風鼓棹纔是一段真精神學問自苦中得來者似披沙獲金纔是一個真消息

秋圃曹容

羅秀惠（1865～1943）

號蕉麓，臺灣臺南人。光緒年間舉人，能詩能文，日治初期曾任臺南師範學校書法教師（1899～1902），擅行草書，筆致雄秀，曾開「蕉麓千書會」任人索字，被譽為「臺南府城十大書家之一」。

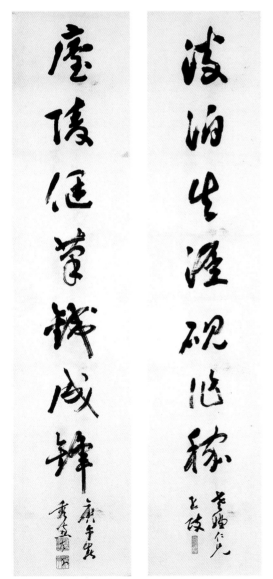

羅秀惠草書聯「淡泊廬陵」。

第一次旅遊日本

● 日本東京平凡社自一九三○年二月至一九三二年五月出版一套二十七冊的《書道全集》，每月發行一冊，兩年四個月出齊，這套全集搜羅中國、日本、韓國三個地區的歷代書法作品編輯而成，書家下限到一九三一年，是第一套內容詳實的書法史圖錄。凡是研練書法的人，幾乎都設法訂購一套，曹秋圃當然也不例外，這套書讓曹秋圃完整的認識中、日、韓書法史，擴大書法的視野。在曹秋圃遺留的書物中，還可以看到數冊《書道全集》陳列於書櫥中。

● 一九三○年四月，曹秋圃參加日本美術協會第八十三回美術展覽會，三件作品中，行書獲褒狀，隸草兩件各獲入選，成果輝煌。

● 是年九月，三十六歲的曹秋圃第一次東遊日本，在京都與東京盤桓數月，京都有許多宦臺歸日的日本官廳文人居住，訪詩特多。在京都拜訪山本竟山尤

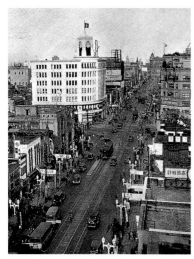

日本東京街景，攝於一九三三年。

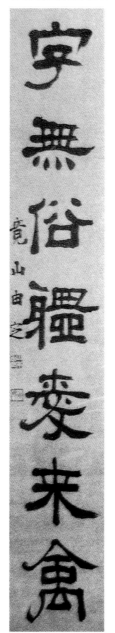
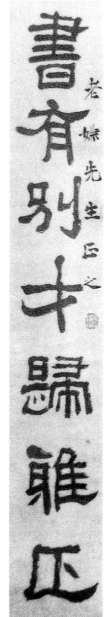

山本竟山隸書書聯「書有字無」。
（收藏／中央圖書館臺灣分館日文室）

山本竟山（1863～1934）

本名卯兵衛，字由定，號竟山，日本岐阜縣人。師事日下部鳴鶴，一九○二年起，多次到中國拜訪楊守敬，請教書法。一九○四年至一九一二年擔任臺灣總督府秘書官，辭職返日後定居於京都，組織「關西書道會」，推動書法甚力。

桃花源記
晉太元中武陵人
捕魚為業緣溪
行忘路之遠近忽
逢桃花林夾岸數
百步中無雜樹芳

楊守敬　桃花源記

為特殊，曹秋圃在一九一三年進入總督府為稅務雇員，山本竟山已不在臺灣；一九三○年九月，曹秋圃到京都拜訪他，並向他求得一副隸書對聯：「書有別才歸雅正，字無俗體愛來禽。」落款「老嬚先生正之，竟山由定。」大約曹秋圃致力於《張遷碑》的研練，所以山本竟山以《張遷碑》集聯的風格書寫之。

●除了拜訪山本竟山之外，曹秋圃也拜訪許多退職的官員文人，其中三村三平是總督官房秘書官兼秘書課長，鷹取岳陽是文書課囑託，須賀蓬城（本名金之助）是總督府高等女學校（今臺北市立第一女子高級中學）書法與水墨畫教師，也擅篆刻。

●曹秋圃到東京時，也拜訪篆刻家足達疇村。足達曾在一九二七年十一月到臺灣揮毫奏刀，想必曹氏在當時便已耳聞或面見；依澤谷星橋為曹秋圃篆印之例，足達可能在臺灣便為曹氏刻過印，或者此次在東京會面時為曹氏治印。曹秋圃有不少書印是足達疇村奏刀的：「秋圃長生」、「澹廬」，「書道禪」、「澹廬」，「秋圃」，「遊神」。

●這次的旅日之遊，山本竟山、三村三平、鷹取岳陽、須賀蓬城等「京都臺灣會」的成員，特別為曹秋圃發起書法展售會；在三村三平的故鄉福井縣（越前）也有曹秋圃揮毫展售的活動，同時會見三村的岳父青山信太郎。這次的遊歷，氣氛相當高昂，曹秋圃另外寫了不少五絕與七絕的組詩，如〈扶桑途次即景〉九首、〈京都（洛陽）雜詠〉十八首、〈越前（福井）雜詠〉十五首等。

●這年年底，東京泰東書道院舉辦第一回展覽會，曹秋圃入選。十一月發行的劉克明撰《臺灣今古談》一書，認為曹秋圃是最有發展潛力的臺灣青年書法家。短短一年之間，文化界人士如林進發、劉克明對曹秋圃的書法發展，一致抱以殷切的期待。

足達疇村（1868～1946）

日本山梨縣人。十六歲即有篆刻作品傳世，展露驚人的早熟現象。早期曾模寫中日集古印譜近十部，對徽、浙兩派同時兼攻。喜徐三庚印風與楊沂孫篆法。篆刻技法樸實無華，頗追石鼓風貌；晚年更趨沉著。是日本印壇舉足輕重的人物。

足達疇村為曹秋圃所刻的印章。

足達疇村篆刻「秋圃長生」與「澹廬」。

（直式書法作品一，行書）
一路經行處莓苔見履痕草閉閒門過雨看松色隨山到水源溪花
白雲依靜渚
與禪意相對亦忘言
青蛙秋圃書

（直式書法作品二，隸書）
間說南山隱霧中虎與曹與競
藉雄可憐亡得癲飢飯也左人
前學鞠舠
動物園觀豹廳作夫婦虎口云攝津

（直式書法作品三，草書）

足達疇村寄給曹秋圃的明信片（正面）：
きかは便郵
臺北市大橋町
一、九五
曹秋圃殿
東京麹町
南町五街
足達疇印
電話殿医事圃

京都臺灣會推薦曹秋圃書法傳單隸、草、行三件作品。　　　　　　　　　　　　足達疇村寄給曹秋圃的明信片。（上、下圖）

書法個展全臺展出

●曹秋圃在書法方面的信心越來越強，一九三一年二月在臺北繼續舉辦書法展售會。四月，以隸書虞世南〈筆髓論〉獲日本美術協會第八十六回美術展覽會褒狀二等，得獎的層級越來越高；而由曹秋圃取中國唐代書法理論的文句為書法創作的題材，可以看出他對書法理論的涉獵鑽研情況。

●曹秋圃在一九二九年冬天已有以元代虞集〈書說〉為隸書創作素材的例子。這前後三年左右，他錄寫過的歷代書論文章，大致有晉‧衛恒〈四體書勢〉、唐‧虞世南〈筆髓論〉、唐‧張懷瓘〈文字論〉、唐‧唐玄度〈論十體書〉、宋《宣和書譜》、宋‧周必大〈論書〉、宋‧范成大《石湖集》、元‧虞集〈書說〉、清‧顧藹吉《隸辨》等，以及其他前人的書論超過十種以上。摘錄的書論如此之多，可見讀過的古人論書文字當然以倍計算。

●進一步來說，這幾年曹秋圃不只是吟詩、讀書、寫字，他還讀過卷帙浩繁的中國歷代書法理論；潛心書法創作時，不忘吸收歷代書論，「學書」與「書學」雙軌並進，相得益彰。只會寫字而不懂書法史、書法理論，要在書壇上豎起旗幟，顯然是不容易站穩的。

一九三一年二月曹秋圃台北書法展傳單隸、草、行三件作品。

曹秋圃 虞集書說 1929年 隸書

釋文：書之易篆為隸，本從簡，然君子作事必有法焉。精思造妙，遂以名世，方圓平直無所假借，而從容中度自可觀則。

款：連日腕力大弱，偶以張遷碑筆意摘書虞集書說，時己巳初冬老嬾秋圃并識。

書業多篆為隸本從簡然君子作事

必有法焉精思造妙遂以名世方圓

平直無所假借而從容中度自可觀

連日腕力大弱偶以張遷碑筆意摘書實集書說時己巳初冬老嬾秋圃并識

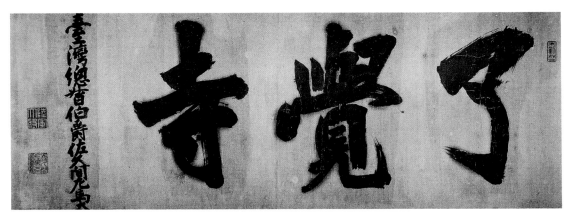

佐久間左馬太楷書「了覺寺」。（出自《翰墨因緣》）

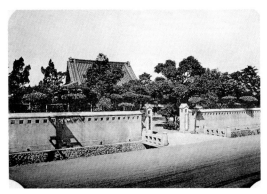

臺北市古亭莊了覺寺照片（今十普寺）。
（出自《翰墨因緣》）

●一九三一年八月，臺北市古亭莊了覺
寺（創寺時，佐久間左馬太題寺名；今
南昌路十普寺。）舉行第五任臺灣總督
佐久間左馬太（號研海）逝世十七週年
紀念書畫展覽，應邀參展的官民文士頗
多，如山本竟山、三村三平、鷹取岳
陽、尾崎秀眞、須賀蓬城、西川萱南、
吉田耕治、幣原坦、堀內次雄、倉岡彥

第五任臺灣總督佐久間左馬太。

助、久保天隨、執行碩二、
大久保石壽、大津鶴嶺、魏
清德等人的書法，豬口安
喜、石川欽一郎、鄉原古
統、王少濤、駱香林、蔡雪
溪、郭雪湖等人的畫，共有七十多件；
曹秋圃也以一件草書應邀展出。事後尾
崎秀眞將這些作品編輯成《翰墨因緣》
一書出版，由了覺寺發行。曹秋圃與郭
雪湖已經與日籍書畫家打成一片，或者
說備受重視。

●十月，《東臺灣新報》在臺東、花蓮
等地為曹秋圃辦理書法個展，曹氏暢遊
臺灣東部，作〈東臺灣雜詠〉五絕、七

絕、五律各體詩共十九首，另有〈太魯閣峽雜詠〉七絕十二首，詩興因風光奇麗而盛，詩囊因行腳多方而豐。十二月，又得東京泰東書道院第二回展覽會褒狀。

●一九三二年四月，以「東臺灣雜詠聯語」獲日本美術協會第八十九回美術展覽會褒狀三等。八月，林進發撰《臺灣官紳年鑑》一書，唯一以書法家的身分被寫入其中，將曹氏歷年來有關書法的得獎記錄條列而出，認為是臺灣的書法大家。十月，以行書獲日本關西書道會第二回展覽會銅賞。十二月，入選東京泰東書道院第三回展覽會。

●這一年，曹秋圃與久保天隨（本名得

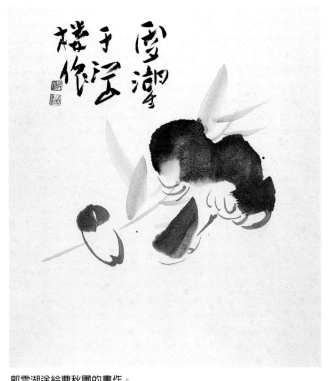

郭雪湖送給曹秋圃的畫作。

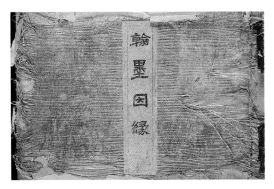

曹秋圃所收藏的《翰墨因緣》。

二，東京大學文學博士，時任臺北帝國大學文政學部教授，1875〜1937）有詩作往來，如〈武韻久保天隨博士琉球舟中之作〉七絕七首，另有〈西表島，依天隨博士韻，有引〉五律一首。這首詩具有不尋常的意義，為臺灣基層勞工被徵集到琉球荒島做礦工苦工，如人間地獄，而抱不平之鳴，呼籲日本執政當局應保障這些礦工的人權。

一九三三年的太魯閣風光。

林慶錫所編的《東寧墨跡》一書，搜羅中國、日本、臺灣各地古今書法名家作品。

●一九三三年五月，林錫慶編印《東寧墨跡》一書發行，搜羅中國、日本、臺灣各地古今書畫名家作品列錄其中，有曹秋圃收藏的張希袞、陳祚年、羅秀惠、山本竟山、澤谷星橋的楷行草隸篆各體書法作品；另有曹氏隸草行三體各一件，隸書錄寫畢秋帆〈黃鶴樓聯語〉十二言聯，草書節寫《道德經》語，行書寫自己前年遊東臺灣的〈太魯閣峽雜詠〉七絕十二首之一。

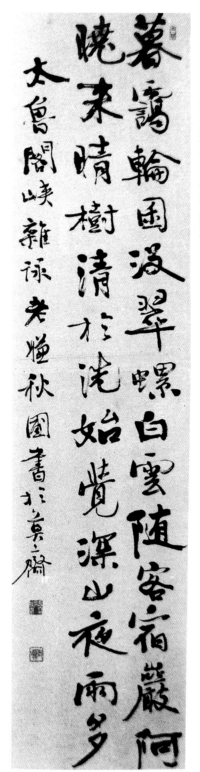
曹秋圃　太魯閣峽雜詠　行書（出自《東寧墨跡》）

德望如山孰與儔襟懷蕭洒比蘭

幽識荊未遂終惆悵傾慕殷殷已

數秋　庚午蒲節後二日錄　嘯霞夫子寄懷

小林老宗老先生之作即請誨正東瀛老嫌秋圃

●同月，澹廬書會舉辦書法展售會並招募會員，京都山本竟山、東京足達疇村、臺北尾崎秀眞等人共同爲曹秋圃訂立書法潤格：半開或對聯五圓、全開或四屏十圓、斗方三圓、絹本另議，點體不應、指定內容不書。（當時中學初任教師月薪約五十五圓上下，小學初任教師月薪約四十五圓上下。）月底，曹秋圃以隸書顧藹吉〈華山祠堂碑考〉與行書虞世南〈釋行篇〉，分別獲得日本美術協會第九十一回美術展覽會褒狀二等與入選。

●七月，《昭和新報》爲曹秋圃辦理在蘇澳、頭城、宜蘭、羅東等地的書法展。八月，隸書、草書與另一件（行書？）作品，分別獲得京都關西書道會

曹秋圃與大橋公學校書道研究會師生合影。

第三回展覽會的入選與褒狀。十二月，
又獲東京泰東書道院第四回展覽會褒
狀。

●一九三四年五月，曹秋圃被推為日本
美術協會第九十五回美術展覽會委員，
以辛延年〈羽林郎詩〉獲褒狀一等、
〈八言對句〉獲入選；這次參展成果輝
煌，門生郭介甫、劉澤生獲褒狀二等，
連曼生獲褒狀三等，許禮培與何濟溙入
選。九月，獲京都關西書道會第四回展
覽會褒狀。書法展賽成果越來越豐碩。

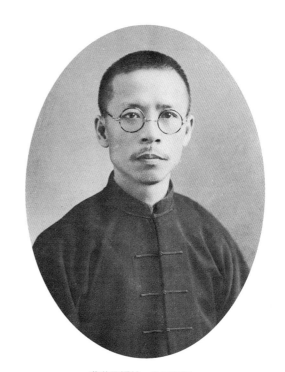

曹秋圃攝於一九三四年。

一九三四年廈門美專友人贈曹秋圃之水墨畫像。

一九三四年曹秋圃以「辛延年羽林郎詩」行書作品，得到日本
美術協會第九十五回展覽一等獎。

水經注云崋陰縣崋山祠堂下有魏文帝三廟廟有石闕數碑壹碑是建安中立漢鎮遠將軍段煨更修祠堂碑文漢給事黃門侍郎張昶造昶自書之元帝又刊其二十餘字貳書有重名傳於海內又刊司徒校尉鍾繇弘農大守母丘儉姓名廣六行

右華山祠堂碑攷

老嫌曹秋圃隸

曹秋圃 顧藹吉華山祠堂碑考 隸書 207×49公分

釋文：水經注云：華陰縣華山祠堂下，有魏文帝三廟，廟有石闕數碑，壹碑是建安中立，漢鎮遠將軍段煨更修祠堂，碑文漢給事黃門侍郎張昶造，昶自書之，元帝又刊其二十餘字，貳書有重名，傳於海內，又刊司徒校尉鍾繇、弘農太守母丘儉姓名。廣六行。

款：右華山祠堂碑考，老嫌秋圃隸。

曹秋圃 辛延年羽林郎詩 行書

釋文：昔有霍家奴，姓馮名子都，依倚將軍勢，調笑酒家胡，胡姬年十五，春日獨當爐，長裾連理帶，廣袖合歡襦，頭上藍田玉，耳後大秦珠，兩鬟何窈窕，一世良所無，一鬟五百萬，兩鬟千萬餘，不意金吾子，娉婷過我廬，銀鞍何煜爚，翠蓋空踟躕，就我求清酒，絲繩提玉壺，就我求珍餚，金盤燴鯉魚，貽我青銅鏡，結我紅羅裾，不惜紅羅裂，何論輕賤軀，男兒愛後婦，女子重前夫，人生有新故，貴賤不相踰，多謝金吾子，私愛徒區區。

款：甲戌首春，偶擬明末諸家筆意，殊不可及，時代使然歟。乃友人見之，以為曾遊過神州大陸者，始能臻此，其然豈其然乎，五嶽未遊，夢境長悁悁，他日倘屐齒偏大江南北，又不知下筆作如何氣概耶。老嫌秋圃并識。

廈門展出，造成轟動

●一九三四年十一月，曹秋圃經香港遊廈門，作〈鷺江（廈門）雜詠〉五絕、七絕、五律共二十二首，另有與《華僑日報》評論員蘇眇公及廈門美專文學講師謝雲聲的唱和詩，句中充滿時局未靖，人海蒼茫的關懷之意。

●蘇眇公有〈贈曹秋圃〉一詩，盛讚曹氏書法如鄧石如高妙獨出，因此曹秋圃以和詩回答〈武蘇眇公韻卻寄〉。蘇詩如下：

秀出天南筆一枝，鄧君四體冠當時；

十方讚歎諸天喜，豈獨罩溪學士知。

●這一年年底，廈門美專校長黃燧弼發起曹秋圃書法展於廈門臺灣公會館，展出時極為轟動；次年一月，續展於廈門通俗教育社。

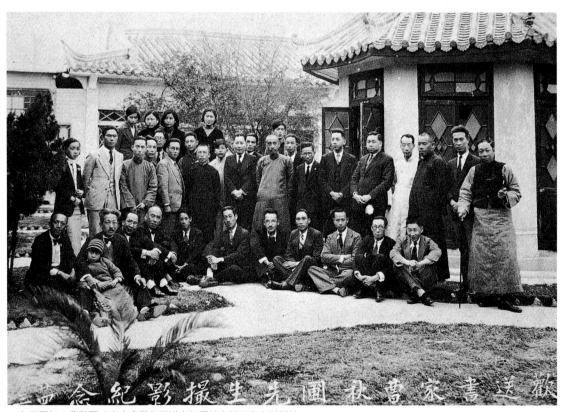

一九三五年，曹秋圃（中立穿黑色馬褂者）攝於廈門美術專科學校。

●一九三五年一月，四十一歲的曹秋圃被日本美術協會函推爲第九十八回美術展覽會委員；同時膺任廈門美術專科學校書法教授（一月發行的《廈門美專學校章程》登錄爲書法教授；四月，學校聘函爲書法講師。）五月，以隸書〈鷺江雜詠〉一首，獲日本美術協會第九十八回美術展覽會褒狀。

●一九三五年春夏之間，曹秋圃致力於楊沂孫（1813～1881）篆書〈在昔篇〉

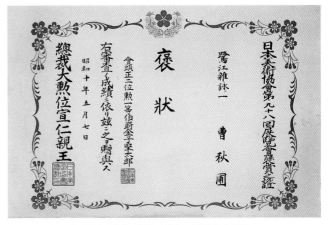

一九三五年，曹秋圃以隸書「鷺江雜詠」得到日本美術協會第九十八回美術展覽會獎狀。

廈門美術專科學校書法講師聘函。

的研練。曹氏隸草行楷自運上手以後，最後學篆，從楊沂孫的篆書奠立根基；有一九三五年夏初〈六經存遺緒〉與〈作訓纂篇班孟堅繼之〉的篆書橫幅，是節錄楊氏〈在昔篇〉的語句；另有此時前後節臨〈在昔篇〉的作品。一九三六年二月，運用〈在昔篇〉的結字筆勢寫七言篆聯「花底清歌春載酒，琴中流水靜留賓」；六月，遊日本北九州成詩〈關門雜詠〉十二首，後來也以〈在昔篇〉的體勢書寫其中一首，略參陳鴻壽隸書的散漫構形。

●一九三五年六月，曹秋圃與水墨畫家郭雪湖、呂鐵州、陳敬輝，西畫家楊三郎，畫評家林錦鴻等人組成「六硯會」，其宗旨在「振興臺灣美術，籌畫建立一所理想的現代美術館，籌辦美術講習所、座談會和演講等。」這個以研討性質為重的團體，和以展覽性質為重的「臺陽美術協會」同一年成立，除了舉行座談會之外，並未積極展開其他活動，這個組織在第二次世界大戰末期宣告解散，理想沒有實現。這是曹秋圃參與的第一個民間美術文化團體。

曹秋圃 六經存遺緒 篆書

曹秋圃 作訓纂篇班孟堅繼之 篆書

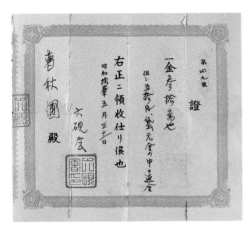

六硯會當時會員的繳費收據。

楊沂孫（1813-1881）

清代書法家。字子輿，一作子與，號詠春，晚號濠叟，江蘇常熟人。官鳳陽知府。工篆書，融會大、小篆。學力深厚，篆法精純。是「鄧派」篆書的繼承者，對清末篆書的風格頗有影響。

楊沂孫　在昔篇　篆書








60...書禪·厚實·曹秋圃

曹秋圃　花底琴中　篆書對聯

釋文：花底清歌春載酒，琴中流水靜留賓。

款：歲在柔兆（丙）困敦（子）仲春月龍抬頭日，老嫌秋圃學篆於澹廬。

歲在柔兆困敦仲春月龍擡頭日

花底清歌春載酒

琴中流水靜留賓

老嫌秋圃學篆作於澹廬

瀟湘何事等閒回水碧沙明兩岸苔二十五弦彈夜月不勝清怨卻飛來

秋圃書唐人句

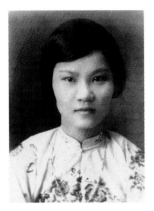
曹秋圃的繼室陳韻卿。

曹秋圃與陳韻卿結婚當天，右為廈門美專校長黃燧弼，左為尾崎秀真。

●六月二十三日，曹秋圃與繼室陳韻卿（名素）結婚，原配藍隨已於兩年前的一九三三年逝世。陳韻卿為廈門才女，能詩能畫。

●這年十月，曹秋圃應斗六習字會與霧峰一新會的邀約作書法演講，並寓居於霧峰林家萊園數天。前此，拜訪嘉義琳瑯山閣張李德和及鴉社的詩書畫文士，有與張李德和往來唱和詩數首，另有〈贈鴉社諸畫家〉七絕，並寫成字幅留別。在臺中則有〈遊霧峰贈林獻堂先生〉，讚揚他為臺灣人民的政治與文化地位效勞奔波。另有一詩〈霧峰贈林幼春先生〉，讚佩他拒見臺灣總督的骨氣表現。

●十二月，《東亞新報》報社為曹秋圃辦理書法展於臺中圖書館，這次展覽由臺中地區的士紳陳炘、林獻堂、林幼春、楊肇嘉、莊遂性等人以及寓居臺中的日本人士共同發起。曹秋圃的書法名氣越來越盛，從其母親邱孺人逝世以後，專志於書法的研練，至此十年，展賽獲獎，聲譽鵲起；以詩挺書，儕輩不及；穩立書壇，論者相許。

由尾崎秀真與黃燧弼作媒，邀請親友參加曹秋圃與陳韻卿婚禮的邀請卡。

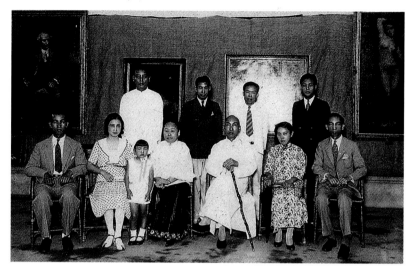

霧峰林獻堂（前坐右三）家族合影。

一九三五年曹秋圃（前排左四）
與嘉義文友合影。

一九三五年十二月曹秋圃臺中書法展傳單隸、草、行三件作品。

百里鶯啼春事空樓臺墨畫綠

陰中有情柳眼舍練雨無力桃

曉風書逐錦鮞來硯北夢為粉蝶去

墻東人閒共是長相憶爭似銀塘守

桂芳　乙亥季秋　老嫗秋圃

曹秋圃　仙臺初見　1936年　138×70公分

仙臺初見五城廬風雨淒宿

雨收山色遠連秦樹晚礎聲

近報漢宮秋陳松影落空壇

靜細草春香小洞此何用別尋

方外吉人閒不自有且止

老梅

曹秋圃 杜工部秋興詩 1936年 140×48公分

夔府孤城落日斜，每依南斗望京華。聽猿實下三聲淚，奉使虛隨八月槎。
畫省香爐違伏枕，山樓粉堞引悲笳。請看石上藤蘿月，已映洲前蘆荻花。

夔府孤城落日斜

每依南斗望京華

聽猿實下三聲淚

奉使虛隨八月槎

畫省香爐違伏枕

山樓粉堞引悲笳

請看石上藤蘿月

已映洲前蘆荻花

丙子青秋日錄杜工部秋興詩 澹廬

III

從臺灣的活動到日本的教學（1936～1945）

從台灣到日本，曹秋圃像飛蓬隨風而旋轉，

轉來轉去轉過許多地方，也遊歷許多勝景、

經歷許多事情。

壯年移居東京，是全新的環境、全新的生活，

一切從頭開始，曹秋圃當然有所期待。

雖然東京人才濟濟，

但是他有如出谷黃鶯，新聲待啼。

妻女相繼去世

　　一九三六年三月，曹秋圃在《臺灣日日新報》報社（今《臺灣新生報》，原址臺北市延平南路）舉行書法個展，作品百餘件。

●四月，曹秋圃第二次遊日，這次踏上日本北九州，與一九三〇年遊京都、東京、福井地區不同，但旺盛的詩興表現則沒有兩樣，吟成〈豐州（九州）雜詠〉五絕、七絕與五律共十五首，〈關門（下關與門司）雜詠〉五絕與七絕共十二首，另有〈自別府來小倉旬有半感作〉七律四首，詩囊收穫豐富。

●七月，曹秋圃在北九州小倉圓應寺舉行書法展，列名推薦的人士有六個市的市長（小倉、下關、門司、若松、八幡、戶畑）、十三位中等學校校長、六位辯護士（律師）、八位醫學博士、十二位醫院院長、九位企業家，其他還有縣市議會議長、議員等共七十餘人，幾乎把當地的知名之士一網打盡。這次展覽作品潤格，半開或橫額十圓、對聯十五圓、全開二十圓，與一九三三年在臺灣的潤例相比，提高一倍。

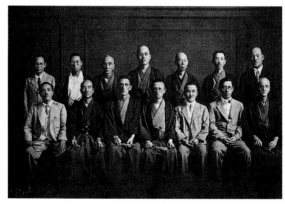

一九三六年曹秋圃（前排右四）攝於日本明治專門學校。

一九三六年四月九州小倉圓應寺書法展潤例與推薦者名單。

●在北九州遊歷期間，家人電報告知十八歲的女兒曹睢睢疾病危篤，三天之後又電報病逝。曹秋圃哀痛不已，作有〈客中哭女〉詩，其中有句「可憐十八無歸女，地下知尋汝母無？」兩三年之間，正室藍隨、女兒睢睢相繼去世，曹氏有莫大哀傷。

●九月，以臺北帝國大學總長（校長）幣原坦爲會長、林熊祥爲副會長的臺灣書道協會，舉辦第一回全國（日本）書

曹秋圃於日記中寫下愛女睢睢骨灰放置關渡慈帆寺之事。

道展覽，評審委員名單十七人中，只有曹秋圃是臺籍人士，其餘全是寓臺日本人；到場的評審委員十二位，除了曹秋圃、尾崎秀眞之外，其他如西川萱南是臺北第一師範書法教師、鳥塚秀溪是臺中師範書法教師，出席的十二位評審委員都是當時書法界的名士，只是特多的臺籍書家被排除在評委名單之外。這次展覽應徵的作品有兩千多件，入選作品成人有二七一件，少年有二六四件，篆刻有四十二件，入選率約百分之二十八。漢字部得獎者十名，澹廬門下許禮培得第四名總督府文教局長獎、郭介甫得第八名臺南新報獎，另外八名都是日本人。作品展覽時，附展三十九件書畫參考作品，其中有鄭鴻猷、張希袞、陳祚年、林知義等臺籍名家的書法。

●十一月，日本文人畫協會第一回展覽會，曹秋圃被推爲委員。十二月，澹廬書會舉辦曹秋圃書法展於虎尾街公會堂（今雲林縣虎尾鎮），曹氏因而作臺灣中部名勝之遊，訪友吟詩，樂在其中。

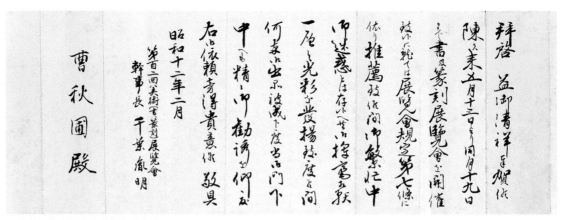

日本美術協會幹事長千葉胤明邀請函。

●這一年是曹秋圃自己說的像飛蓬隨風而旋轉，轉來轉去轉過許多地方，也因而遊歷許多勝景，經歷許多事情，除了春夏之際勤練楊沂孫篆書〈在昔篇〉以奠定篆書基礎之外，尤其第一次擔任全國性書法展覽評審委員，過去是提出作品由人評選，自此以後坐在舞臺前面，為舞者的演出評定甲乙。

●一九三七年二月，日本美術協會幹事長千葉胤明來函，聘曹秋圃任第一○二回展覽會推薦（邀請展出），並鼓勵精於書法篆刻的澹廬門下踴躍送件參加；曹秋圃以行書寫藤田東湖詩送展，寫得瘦長挺拔澀勁，與平日的流暢圓轉不同。六月，在宜蘭、蘇澳、羅東等地舉辦書法展及揮毫應索，並成詩〈蘭陽雜詠〉七絕五首，有蓄志待發的意味。十一月，任日本文人畫協會第二回展覽會委員。

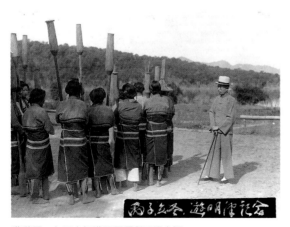

曹秋圃一九三六年遊日月潭留下紀念照。

曹秋圃有寫日記的習慣，昭和年間的日記本至今仍保存完整。

曹秋圃　藤田東湖詩　行書

白髮蒼頭萬死餘平生豪氣未
全除寶刀難淨洋夷血卻憶常
陽舊草廬

老將曹秋圃書

在各地舉辦書法展售會

●一九三八年一月，《臺灣新民報》登載「紙上書畫展」十三次，澹廬師生有曹秋圃、郭介甫、許禮培、林耀西等人至少六幅書法刊出，陣容浩大。曹秋圃古篆〈文章華國〉四字扇面，厚實樸拙，雖然自署「學篆」，已是大家氣息。

●四月，臺東廳教育會與《東臺灣新報》辦理曹秋圃書法展售會，半開或橫額十圓、對聯十五圓、全開二十圓，與前年在日本北九州展覽的潤格相同。在往臺東途中，先在花蓮鳳林與張七郎醫師話舊，有詩〈鳳林贈張七郎學士〉。到瑞穗時，曹秋圃與張七郎的兄長畫家張采香騎驢共遊瑞穗溫泉，有詩〈瑞穗溫泉〉三首。

曹秋圃　文章華國　古篆

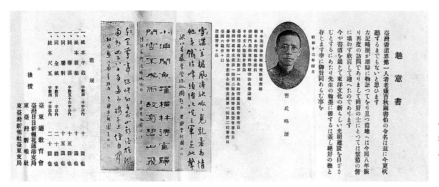

一九三八年四月曹秋圃臺東書法展傳單隸、草、行三件作品。

●到臺東之後，與臺東地區的文士相會，有感於中日戰爭又起（一九三七年七月蘆溝橋事變），文人不得志，不妨以人生如戲劇中的丑角自我解嘲，以消解無奈的心緒，因而作〈似寶桑吟社諸君〉。當時從臺北到臺東，其路線是經新店走北宜公路，過蘇澳走蘇花公路，到花蓮走花東公路，在花東縱谷比較平順，其他地區可以說是爬山涉水。一九三一年已經走過一次，七年後的現在是第二次，對曹秋圃而言可算是遊山玩水了。

曹秋圃曾遊歷瑞穗溫泉，當時溫泉即已由日人開發。

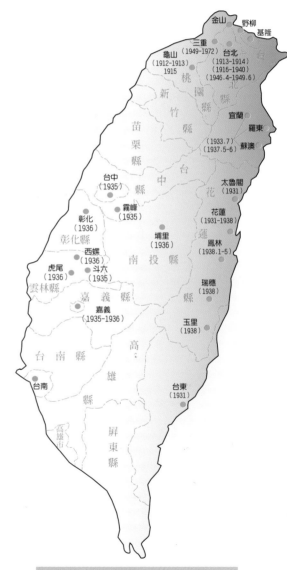

曹秋圃遊歷台灣行跡圖

曹秋圃暢遊花東剪影

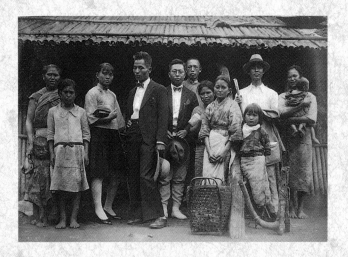

1940 日、德、義三國同盟成立。

●五月，爲日本美術協會第一〇五回美術展覽會推薦。十月，臺灣書道會（會長臺北帝國大學醫學部長永井潛，原會長幣原坦已從帝大總長轉任榮譽教授，副會長林熊祥）舉辦第二回全國書道展，曹秋圃仍被聘爲審查員。

●一九三八年十一月，曹秋圃與第二繼室謝秀（名最）結婚，原繼室陳韻卿於六月間逝世。

●一九三九年一月，日本泰東書道院第九回展覽會，澹廬會員郭介甫、許禮培、陳春松獲褒狀，連曼生、周清流獲入選。二月，澹廬書會創立十週年，在北投新樂園舉辦新春揮毫以爲慶祝。

●四月九日，曹秋圃向尾崎秀眞購買一套篆刻用具，與嶺謙也、關山寺及另一吳姓人氏等四人共組成篆刻小組，開始動刀刻印。十四日刻出白文印「五蘊空」，十八日刻出朱文印「四相絕」，二十八日刻出白文印「度一切苦厄」。印風穩健，出手不凡。五月中仍有印作產生。曹氏若執刀勇往邁進，必有成就。

謝秀是曹秋圃的第二繼室。

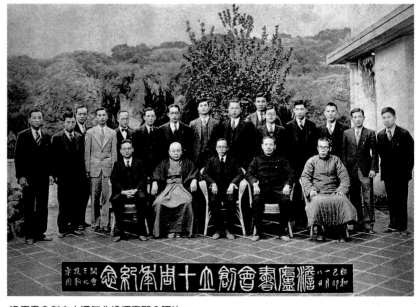

澹廬書會創立十週年北投揮毫聚會照片。

曹秋圃刻印
「五蘊空」。

曹秋圃刻印
「四相絕」。

曹秋圃刻印
「度一切苦厄」曹秋圃刻印

後來未再有印篆出現，似乎有些可惜。

●四月，臺灣書道會辦理全島學生書法展覽會，全島各州知事、各市市長、議員以及學、商、醫各界人士都挺身擔任後援會成員，促成為青少年書法服務的美事，總督府文教局長、殖產局長、專賣局長、學務課長、社會課長與多位總督府評議會員皆列名其中。曹秋圃被推為審查員，審查員名單有二十四位，多為各師範學校、中等學校教師，尾崎秀眞、曹秋圃、魏清德為知名文士。

●五月，為日本美術協會第一〇八回美術展覽會推薦，澹廬會員有許禮培獲褒狀，陳春松、何濟溪、周清流、闕山寺、高賜義、林賜福等人入選。

●八月，應邀參加臺北市古亭莊了覺寺紀念第五任臺灣總督佐久間左馬太逝世二十五週年書畫展覽。這次參與的人士與八年前的十七週年紀念大為不同，因為中日戰爭期間，故有許多將軍級的日本軍人參展，不過幣原坦、尾崎秀眞、

三村三平、吉田耕治、倉岡彥助、執行碩二、大津鶴嶺、崛內次雄、大久保石壽、魏清德、曹秋圃、蔡雪溪、駱香林、郭雪湖等人仍有作品參加。曹秋圃這次以行書書寫自作詩〈追懷佐久間督憲〉懷念這位友人。

●九月，基隆東壁書畫會辦理第一回全國書畫展，基隆地區各界人士齊力合作。展覽會聘請曹秋圃、張純甫、村上英夫、尾崎秀眞四人為審查員，書法部得獎者東京宇留野清華第一名、新竹張國珍第二名，現在日本知名書法家今井凌雪褒狀，澹廬會員有林賜福、陳春松、周清流三人獲得褒狀。

●十月，任臺灣書道會第三回全國書道展審查員。同月，東京日本美術協會美術展覽會審查長杉溪六橋到臺灣遊歷，揮毫作畫。下旬，張李德和與其女麗英在臺灣總督府舉辦的第二回臺灣美術展覽會同時得到水墨畫特選，張李德和的作品被總督小林躋造購去，張麗英的作

品也爲臺灣軍司令官兒玉友雄買去，自有美展以來，不曾有過這樣的榮耀，曹秋圃作篆書對聯大加稱賀，這副篆聯寫得渾厚勁練，力道十足，筆蒼墨飽，脫出楊沂孫的範疇，頗有吳昌碩的渾勁。

●十一月，曹秋圃被推薦爲日本文人畫協會第四回展覽會會友，不過未被允許參展，於是作五言長句向執事人員婉訴，並期待有龍吟九霄的時機。

曹秋圃 書錦堂記 行書 四屏

曹秋圃　東伐員紀遊　1939年

将軍奏凱歌爆威
蓬萊香吐月澄照研海道

研海將軍二十五回忌辰　錄東巡道紀遊舊作奉覽

昭和十四年己卯六月　秋圃曹容

曹秋圃　追懷佐久間督憲　1939年

買牛化外識畊耘
塞梅勳銷畫徽塵三百里風
節鉞猶新
雲長憶故將軍

追懷佐久間督憲
曹秋圃

張李德和的畫作

●一九四〇年一月，澹廬書會新春揮毫於北投。一月底，《臺灣日日新報》於廈門辦理書道獎勵會，曹秋圃被推薦為書道使，陪伴前往的是日本軍官臺中興亞院政務部長中堂大佐（上校）。二月廈門市政府舉辦書法比賽，聘請曹秋圃為審查委員，除了曹秋圃之外，其餘的審查委員都是廈門市政府各單位主管首長。接著中國廈門青年會為觀賞曹秋圃一揮鐵畫銀鉤的生花妙筆，在廈門第四小學禮堂舉行書法講習會，從二月十五日至二十日，每天下午四時半至五時半，邀請曹秋圃蒞臨講授，有志深研書法者向市政府社會科免費報名，參加人數限一百人。因為有六年前廈門美專的書法教授資歷，報名參加者的踴躍情況可以想像而知。

●五月，基隆東壁書畫會改組為基隆書道會，舉顏滄海為會長，林成基、林耀西、李普同等為主要工作人員，聘曹秋圃為顧問。

吳昌碩 臨石鼓文 1923年 篆書

曹秋圃　花卉清新　1939年　135×34.5公分　篆書

釋文：華卉破東海之荒，母女同科特選。清新駕南樓而上，將軍異賞並加。

款：德和女士偕女公子麗英君頎出品於府展，並膺特選之薦，女士更獲得總督賞，而受小林督憲貢上之榮。麗英君得兒玉將軍司令垂青，特命駕訪張府於武緯），作品亦被購去，榮耀哉！顧東洋自美術展有史以來未嘗見此異數云。

歲己卯秋月臺北辱知曹秋圃綴此寄並識盛焉。

寓居東京

●一九四○年秋天，四十六歲的曹秋圃寓居東京，應聘頭山滿（1855～1944）的頭山書塾書法講師，兼大藏省書道振成會講師，此後五年之間（至一九四五年五月），為傳授書藝而奉獻心力。頭山滿，號立雲，國家主義派的人物，在日本政壇非常活躍，提倡「大亞細亞主義」。

●曹秋圃抵東京之前，先到關西一帶留連遊歷，在大阪、神戶觀光，有詩〈大阪四天王寺〉、〈須磨浦雜詠〉、〈遊舞子濱〉，大概遊覽到明石市始感覺自己是異鄉人。

●一九四一年春天，曹秋圃在東京頗有蓄勢待發之志，他寫成〈江戶客次〉七絕五首。上次來東京是一九三○年初冬，拜訪過篆刻家足達疇村，那已是十年前的往事，而今青草依然欣欣迎舊人。壯年移居東京，是全新的環境、全新的生活，一切從頭開始，蓄積實力，等待機會，曹秋圃當然有所期待。不是猛龍不過江，曹秋圃已不是十年前的青

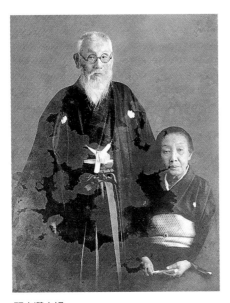

頭山滿夫婦。

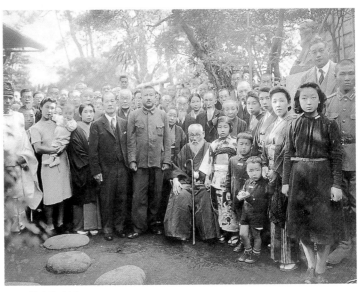

頭山滿家族合影。

一九四一年三月曹秋圃東京書法潤例傳單隸、草、行三件作品。

澀，雖然東京人才濟濟，但是他顯然有如出谷黃鶯，新聲待啼。

●這年一月，杉溪六橋爲曹秋圃的書法先擬寫潤例：半開三十圓、全開五十圓、對聯或匾額二十圓、冊頁或扇面五圓、屏風另議，這個價位是一九三八年在臺灣的兩倍多。寫畢，敦請東京的政、法、商、學、醫各界知名之士共同連署推薦。三月，連署完畢，立即向社會公怖。連署的內閣官員有文部、厚生、拓務、司法等大臣與次官，陸軍大將林銑十郎、陸軍中將兒玉友雄，政治家德富蘇峰、頭山滿，第十四、十五任臺灣總督太田政弘、南弘；藝術界名士有篆刻家足達疇村、河井荃盧，書法家仁賀保香城、川村驥山、長谷川流石，畫家杉溪六橋、渡邊雪峰，文學家國分青厓、幣原坦；企業家林熊徵、林熊光、楊肇嘉等五十餘人。

●四月，藤原楚水主編的《書苑》書法月刊第五卷第四期，刊出曹秋圃的〈禮器碑評〉短文。《書苑》書法雜誌與一般日本書法團體發行的競書月刊不同，一般競書月刊大多數是師門經營的書法雜誌，以月課競書爲主軸，論書文章是次要的部分，有時會有專題性的探討論述，但只是附帶的，月課供該師門的會員練字之用。《書苑》則純粹以書史、書作、碑帖、書論爲主題，對金石碑帖都有深入的研探介紹，是研究論述性的學術書刊，無論練字的人或研究的人都是《書苑》發行的對象，沒有師門的色彩。

一九四一年四月發行的《書苑》月刊，以漢代《禮器碑》爲該期探討特輯，除了三篇專論：〈孔廟禮器碑詳介〉、〈禮器碑集證〉與〈禮器碑習寫研究〉之外，另有二十七篇〈諸家對禮器碑的感想〉短文，如相澤春洋、川村驥山、金子鷗亭、松井如流、大澤雅休、石橋犀水等都是書壇俊秀。曹秋圃何以被邀發表漢隸《禮器碑》評論短文，不得而知；由此可以推測曹秋圃受到當時書壇的逐漸重視，不言可喻。刊登的二十七篇短文，除了曹秋圃以漢文書寫之外，其餘都是日文。曹氏短文如下：

夫隸體固多以古拙之筆致出之，此《禮器碑》筆畫起止處如斬銅截鐵，而於古茂中時露峻穎之氣，尤爲可貴。至其波磔鋒利如同作楷，其輕提重捺處不難尋繹。然漢碑結字大都由篆而來，渾樸靜遠取重乎神，結體易入，取神獨難。讀漢碑知結體以樸拙

爲主眼，入手處悟得入，一得永得。而神氣所在，帖帖不同，求得神與古會，則已超於象外矣。《禮器碑》爲漢碑中逸品，特以其俊逸之氣多，學之者每易流於輕，故善對臨池者，未嘗不擱筆三歎，顧漢碑之難學有如此。

這次與《書苑》雜誌的接觸，使曹秋圃深入了解日本文士對書法學術研究的狀況與水準；前此，他參加泰東書道院

承書苑編輯部來函、徵就漢孔廟禮器碑感想。不擱固兩、聊攄管見、田父負暄之誚、自知不能免焉。夫隸體固多以古拙之筆致出之。此禮器碑筆畫起止處、如斬銅截鐵、而於古茂中時露峻穎拔之氣尤爲可貴。至其波磔鋒利、如同作楷。其輕提重捺處。不難尋繹。然漢碑結字、大都由篆而來。渾樸靜遠取重乎神。結體易入、取神獨難。讀漢碑知結體以樸拙爲主眼、入手處悟得入、一得永得。而神氣所在、帖々不同。求得神與古會、則已超於象外矣。禮器碑爲漢碑中逸品。特以其俊逸之氣多、學之者每易流於輕。故善對臨池者、未嘗不擱筆三歎、顧漢碑之難學有如此。

曹　秋　圃

曹秋圃發表〈禮器碑評〉。

歷年書法展覽，也必然了解泰東書道院發行的《書道》競書月刊的情況。曹秋圃對書史、書論與歷代書法作品的探索，一九二九年之前以書論文字為書法作品創作的題材，就已經有心得，現在發表對碑帖的一些看法，當然是水到渠成的。

●一九四○年秋天，曹秋圃受聘頭山書塾教授書法是單槍匹馬赴東京的。一九四一年秋天，其妻室謝秀與女兒娟娟始動身赴日與曹秋圃相聚。長子曹樸畢業於臺北工業學校土木科，已在臺北市政府任職；次子曹恕正就讀於臺南師範學校講習科，兩人暫時留臺。一九四二年年初，曹樸也赴日任職大藏省，擔任「技手」（助理工程師）。

●一九四二年四月，曹娟娟參加正式入學考試，進入東京成德女子商業學校就學，是唯一臺籍學生；為了讓娟娟方便就學，曹秋圃租屋於東京世田谷區的學校附近，自己到東京車站旁邊的大藏省

書道振成會任教，路途較遠也無所謂。

●謝秀在東京住了一段時間，地生人疏，沒有親戚朋友，很不習慣，自己暫返臺灣。但是丈夫孩子又在日本，自己住在臺灣還是不妥，不到一年，又回到東京。

●一九四二年，頭山滿八十八歲，曹秋圃有「祝頭山滿翁米壽」的聯語，表示對他的東翁的歌頌。而這時日本偷襲夏威夷珍珠港成功，打垮美國太平洋海軍

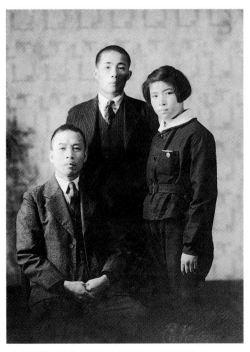

曹秋圃與長子曹樸及次女娟娟攝於日本東京。

力量，發動所謂「大東亞戰爭」，正如火如荼，日本勢力伸入澳洲、印尼、印度、中國內陸，曹秋圃對時局的發展也有信心，他的詩作〈時局〉即是如此。然而，大戰方殷，日本、德國、義大利三國結軸心，美國、英國、中國、法國與後來加入的蘇俄結同盟，兩個集團對打，長夜漫漫，有待黎明，曹秋圃也另有一番感慨，藉題畫詩抒發胸中壘塊。

●一九四三年一月，由於一切投入為日本神國而戰，日本政治人物出面，將東京方面的書法團體結盟成一個團體「大東亞書道院」，呼應所謂「大東亞共榮圈」的唱議，泰東書道院、東方書道院、大日本書道院等均解散停止活動；關西的京都、大阪一帶書法家也結盟為「大東亞書道院關西支部」。這是日本軍國主義的管制手段而促成的。

●在頭山書塾和大藏省書道振成會，除了指導書法之外，有時也講解漢詩的作法，教導日本人寫漢詩，甚至偶有大藏大臣（等於經濟部長）也作漢詩來請曹秋圃修改，因而形成曹秋圃要見大藏大臣容易，而大藏省的官員要見大藏大臣困難的現象。

●一九四三年底，曹秋圃遷居到「千代田區九段下」，住處離河井荃廬（1871～1945）家不遠。曹樸被派到靜岡縣清水市高等商船學校擔任監工的任務。

●曹秋圃寓居東京期間，除了外出授課之外，時常與書

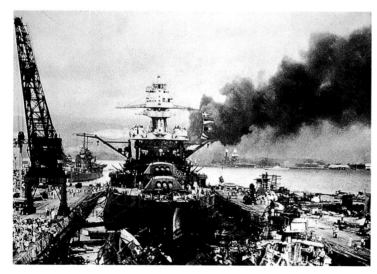

日本偷襲珍珠港發動「大東亞戰爭」。

法界人士往來。一九四四年春天，與河井荃廬相值密切：一月中旬，河井贈送曹秋圃三希堂藏名家題跋冊印本；二月中旬，河井要曹秋圃臨寫漢隸《衡方碑》與《西狹頌》；三月中旬，曹秋圃攜印材兩方請河井荃廬篆刻，河井又贈曹氏《黃龍碑》一冊。

●曹秋圃人在東京，仍然關心臺灣書壇的發展。一九四四年五月，基隆書道會改組，曹秋圃與尾崎秀眞、東京書海社的松本芳翠（1893～1971）、大阪寧樂書道會的辻本史邑（1895～1957）皆被聘爲顧問。

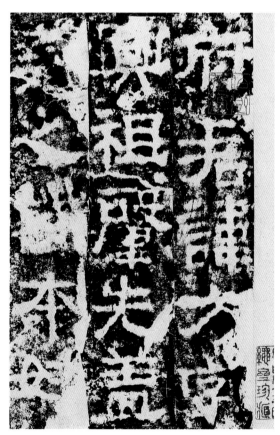

漢隸 衡方碑

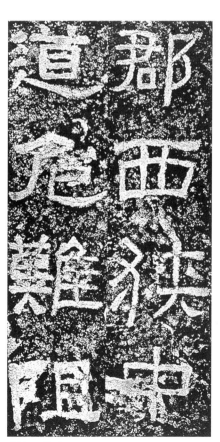

漢隸 西狹頌

●一九四四年五月初，曹秋圃臨完懷素
草書《自敘帖》；五月下旬，開始臨寫
隋代楷書名作《龍藏寺碑》；至七月上
旬，對《龍藏寺碑》筆法頗有感悟。雖
然已年屆五十歲，曹秋圃在教學之餘仍
然臨池不輟。此時，對迴腕執筆法的確
實執行也懸念不去，從八月中旬到九月
下旬，專心研練迴腕法，有時在公園中
散步走路，也以杖代筆練習迴腕法。眞
是心頭火苗一燃，照亮大前程。書法史
上以迴腕執筆寫字而有大成就的書法
家，清朝有何紹基（1799～1873）、日
本有日下部鳴鶴（1838～1922），兩人
各成爲兩國書史人物。

懷素 自敘帖

日下部鳴鶴
（1838～1922）

本名東作，日本東京人。曾
任日本內閣大書記官。書法
私淑貫名菘翁，見楊守敬所
藏漢魏六朝至隋唐碑帖，大
開眼界，所作書法雄秀高
古，影響日本書壇甚大，被
稱為「明治時代書聖」。一九
〇八年書寫臺北縣板橋小學
新建校舍石碑〈枋橋建學
碑〉，至今仍矗立在學校中。

日下部鳴鶴

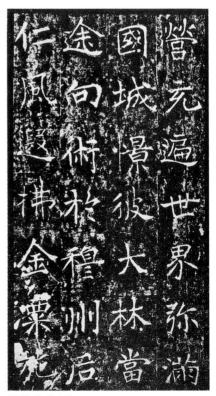
隋代 龍藏寺碑

何紹基（1799～1873）

清代詩人、書法家。字子貞，號東洲，晚號蝯叟，湖南道州（今道縣）人。官編修、四川學政。通經史、小學。書宗顏真卿，參以北魏《張黑女墓誌銘》等碑版意趣，峻拔奇宕，自成一格。晚年攻篆隸，渾厚雄重，頗有成就。尤工小真書，雖黍米大，而有尋丈之勢。執筆用迴腕法，為書林別調。著有《東洲草堂金石跋》、《東洲草堂詩集‧文鈔》等。

何紹基迴腕執筆畫像。

何紹基　山谷題跋語　行草

●十二月，曹秋圃寫信給頭山泉（頭山滿之子）、河井荃廬等數人，自覺筆勢宏大，頗有大陸五嶽大河氣概。這是曹氏夢寐以求的境界。

●一九四五年三月九日晚上，美國軍機空襲東京，河井荃廬住宅不幸中彈，河井被炸身死，他收藏的中日古今字畫文物書籍全部焚燬，其中有清代書畫篆刻家趙之謙的一百二十件書畫作品，都化為灰燼。曹秋圃有〈次晴園老人（黃純青）前臨清溪處即事韻〉七絕四首記此事。

●曹秋圃與河井荃廬居處相近，河井死、曹氏活，命中冥冥安排。曹秋圃又有〈次晴園老人安康山莊雜與詩〉七絕七首，再度敘述東京遭炸的慘狀，他想疏散到關西（大阪）一帶去避難。果不其然，他的東京住處在五月二十五日也遭炮火波及，天天跑防空壕躲避空襲，人無恙、物烏有，於是收拾善後，先遷到靜岡縣清水市的三保半島，與長子曹樸同住。

●前此，五月中旬，足達疇村為曹秋圃刻「秋圃」長方印，足見兩人在東京一直密切往來。足達為曹氏奏刀的姓名字號印及閒章不少。一九二七年十一月，足達疇村曾經到臺灣揮毫篆刻以應求索；一九三〇年十一月，曹秋圃第一次東遊日本時，曾到東京拜訪足達，並有贈詩；一九四〇年秋至一九四五年五月，曹秋圃寓居東京期間，與足達疇村頗有交遊是自然而然的。足達為曹氏刻的書法用印，大致不出這三個時間，可惜的是河井荃廬為曹秋圃篆刻的印章如何不得而知，可能在東京被炸燬。

●八月六日與九日，美國軍機分別在廣島與長崎各投下一顆原子彈，威力空前，摧毀建物，人民死傷無數，兩個城市幾乎被夷為平地。日本無力再戰，否則全國皆亡；八月十五日，昭和天皇透過無線電廣播，向同盟國宣布無條件投降；十月二十五日，中華民國政府派臺

灣省行政長官陳儀來臺，與第十九任臺灣總督安藤利吉在臺北市中山堂（原稱公會堂）舉行受降儀式，臺灣回歸中國統治。

一九四五年五月足達疇村篆刻＜秋圃＞長方印。

從日治時期到民國以後，許多篆刻家都為曹秋圃刻過印。

次晴園老人前臨清溪處即事韻

（共四首，錄其中二首。）

到處花爭劫火紅，火花無復別西東；
可憐萬戶同歸盡，付與春宵一霎風。

——曹秋圃

眼看春月已過三，有酒寧辭盡醉酣；
聞說都區遭燬遍，忍從城北望城南。

——曹秋圃

次晴園老人安康山莊雜興詩

（共七首，錄其中三首。）

春風駘蕩入峰巒，空海無遮天地寬；
鬼使神差齎劫火，哀鴻匝月滿長安。

——曹秋圃

櫻花未放締春緣，人負春光已數年；
闤闠縱橫花裡市，春來無復一家全。

——曹秋圃

投筆從農何處村，人間難覓武陵源，
而今擬向關西去，學灌邊陬仲子園。

——曹秋圃

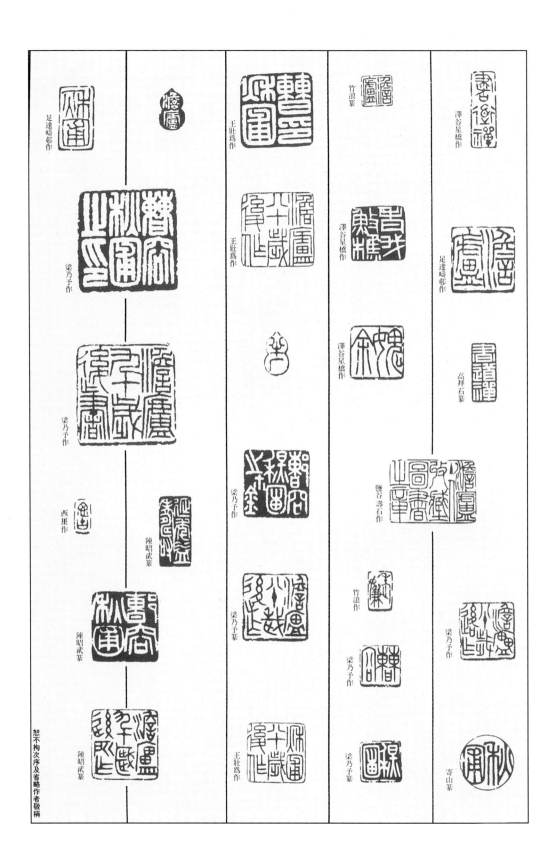

足達疇邨作

梁乃子作

梁乃子作

西厓作

陳昭武篆

陳昭武篆

王壯爲作

王壯爲作

陳昭武篆

梁乃子作

梁乃子作

王壯爲作

竹浪篆

澤谷星橋作

澤谷星橋作

竹浪作

梁乃子作

梁乃子作

澤谷星橋作

足達疇邨作

高拜石篆

鹽谷壽石作

梁乃子作

壽山篆

恕不拘次序及省略作者敬稱

常用鈐章

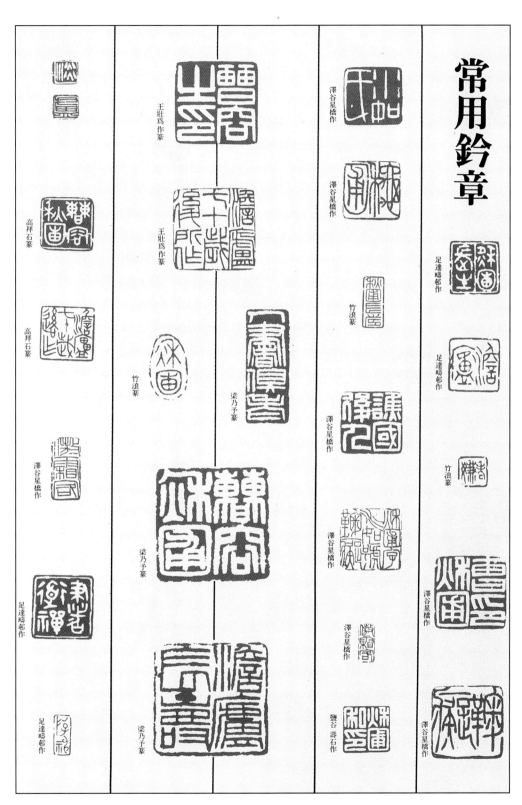

澤谷星橋作

澤谷星橋作

竹浪篆

澤谷星橋作

澤谷星橋作

澤谷星橋作

鹽谷壽石作

足達疇邨作

足達疇邨作

竹浪篆

澤谷星橋作

澤谷星橋作

王壯爲作篆

王壯爲作篆

竹浪篆

梁乃予篆

梁乃予篆

梁乃予篆

高拜石篆

高拜石篆

澤谷星橋作

足達疇邨作

足達疇邨作

曹秋圃　錄舊作　1960年　34×68公分
字表人間相，筆開國際花，奔雷看潑墨，四壁走龍蛇。

IV

從國文教師到書法傳授（1946～1965）

一九四九年曹秋圃從臺北市遷到三重市福德南路自建平房居住，

栽花、種菜，學老圃而自得。

日治時期曹秋圃初設書房時，以教授漢文為主，書法為輔，

創立「澹廬書會」後，以文與書法並重。

設專修塾時，則以書法為主，漢詩、漢文為輔，

並時常隨機指導做人做事的道理，師生有如父子般的親近。

1947 台灣發生二二八事件。

整裝回台灣

一九四六年一月，五十二歲的曹秋圃在日本過新年，也喜氣滋滋。同時看到戰敗的日本社會盜食百態，曹秋圃有〈扶桑變態吟〉一首；與日本據有臺灣時伊藤博文的〈臺北雜詩〉對照，日本人的下場也是自食惡果。不過，飛禽臨難擇枝而棲，走獸遭厄易地而居，求生本能是趨吉避凶，鳥獸如此，何況人類？曹氏離日回臺的行動，正好證明這個自然而然的道理。所謂危邦不入，亂邦不居。

● 曹秋圃決定回歸故鄉臺灣，與曹氏交誼甚篤的老篆刻家七十九歲的足達疇村，刻了一方「曹容」小印贈別，邊款註明：「秋圃先生將歸故國，作之以為餞。丙戌三月，疇村彥。」這方印章肯定是足達為曹氏奏刀的最後一印了。

● 五月，曹秋圃整裝回到臺灣，妻室謝秀、長子曹樸、幼女娟娟等一同回台，

建國中學給曹秋圃的聘書。

與獨自留在臺灣的曹恕全家團員，居於臺北市中山北路三段東側巷弄中（今撫順街口對面）。曹氏全家之所以五月始回台，一是曹娟娟就讀成德女子商業學校，要到一九四六年三月方能畢業，二是臺灣、日本之間遣返人員擁擠。

● 九月，曹秋圃應臺灣省立臺北建國中學校長陳文彬之聘，任國文科教師。當時國共開始內戰，雖然抗日戰爭勝利，但中國土地上的戰爭又起，曹秋圃對時局有些質疑。一九四七年一月，曹秋圃

受聘任臺灣省公署教育處與臺灣文化協進會合辦的古美術展覽審查委員。二月，臺灣發生「二二八事件」，建國中學校長陳文彬辭職到北京，孫嘉時接任校長。八月，續聘曹秋圃為國文教師，聘期兩年。

●這年秋天，友人遊覽日月潭歸後成詩相示，曹秋圃想起十一年前（一九三六年）也作此潭之遊，遂有和詩〈次韻必康推事秋日遊日月潭〉七律五首，後四首多寫日月潭山光水色、風土人情。

●十一月，臺北市舉辦全市小學生書法展覽，曹秋圃應聘為審查員。同時，臺灣省教育會聘曹氏兼任編輯委員，此事大概是教育廳副廳長謝東閔推薦的，因為臺灣省教育會發行《臺灣教育》雜誌月刊，登載教育文章與教育消息，這是日本統治時期原有的刊物，給教育人員或關心教育的人士閱讀的。

●這一年，福州寓臺篆刻書法家高拜石（1901～1969）有篆書作品相贈，曹秋圃以四言隸書回報。

建國中學創刊校刊於一九四七年出版。

曹秋圃於建國中學校刊中發表祝賀校刊創刊詩。

1949 國民政府遷台。

●一九四八年二月，曹秋圃受聘爲建國中學校內書法指導委員會主任委員，指導有書法興趣、有書法發展潛力的學生。此時，有建中教師從上海捎來問候詩，曹秋圃以詩回復，〈次陳俊雄同事自申江寄懷韻代柬〉詩中再度表達對國共內戰時局的憤慨情懷。

●六月，曹秋圃辭去建國中學國文教席，接受臺灣省通志館館長林獻堂的禮聘，轉任通志館顧問委員會顧問。十月，《臺灣省通志館館刊》創刊號發行，曹秋圃發表〈金石文字〉書法論文。這是他的書法見解在刊物登載的第二次，一九四一年四月的〈禮器碑評〉是短文，這次爲比較正式的文章。

●日本統治臺灣，企圖將臺灣文化改造成日本文化，想要長理久治，永遠擁有臺灣。這種「化華爲夷」的政策，從日本的立場看是仁政，從臺灣或中國的立場看是暴政。但就書法這個東方共有的文化而言，日治時期日本在臺灣實施的書法政策，曹秋圃並未持否定的論點，他的〈金石文字〉一文中說：

臺灣在日治下數十年間，無大災燹、兵革之變動，故能使有志於斯道者，得以安心考據，追逐臨摹。同時祖國古文字學精萃，或直接或間接，由國中、由日本內地，年年歲歲流入甚夥，其獎勵似乎惟恐不及。逮至光復時，已培育有具體而微之始基，可以銜接祖國文化矣。原此事平心而論之，日人據臺半世紀，其殖民政策之橫暴且別論，其文化工作之進步，尤其文字學及圖畫學之促進，可謂駕滿清二百十一年之治績而過之，未可以倭奴無文化而少之也。

●這篇〈金石文字〉預定記述臺灣當時已有或存有的銅器與石器，是《臺灣金石文字史》的卷頭語開場白，原文末尾有「待續」兩字，可惜沒有續篇，無疾而終，可能與他在次年六月即辭去通志館顧問委員會的職務有關。

居三重學老圃而自得

●一九四九年七月，曹秋圃辭臺灣通志館顧問委員會顧問，同時把住家從臺北市遷到三重市福德南路自建平房居住，栽花、種菜，學老圃而自得。

●一九五〇年前後，國民政府遷臺初期，社會浮動，民心不安，由「二二八事件」延伸而來有「白色恐怖」政策的鎮壓手段，文化活動以反共復國為最高政策，文士噤聲。此後數年間，曹秋圃參加書法文化活動的事跡不多。

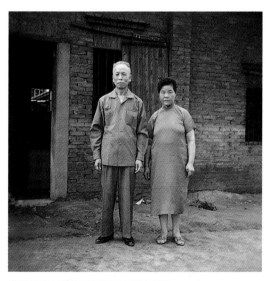

曹秋圃夫婦攝於三重福德南路家門前。

●一九五一年五月，曹秋圃恢復漢文與書法的民間授徒傳藝，他正式向臺北縣政府申請辦理「澹廬國文書法專修塾」登記備案，跟一九二三年四月向臺北市政府申請「澹廬書房」登記為民間教育單位一樣，都屬於補習教育的範圍。由此可以看出曹秋圃行事循規蹈矩的守法精神，一切按政府規定來。

●日治時期，曹秋圃初設房時，以教授漢文為主，書法為輔；一九二九年創立「澹廬書會」後，逐漸漢文與書法並重。一九五一年設專修塾時，最初即以漢文與書法並重；後來以書法為主，漢詩、漢文為輔。學生來上課時，先讀一篇文章或幾首詩，有時講解袁枚《小倉山房尺牘》、許葭村《秋水軒尺牘》或龔未齋《雪鴻軒尺牘》，有時講解《唐詩三百首》；然後看學生寫的書法，指點臨帖，指導章法佈局。並時常隨機指導做人做事的道理。因此師生有如父子般的親近。

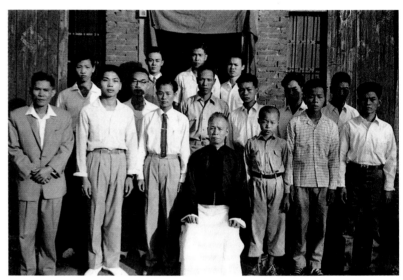

曹秋圃與孫子攝於三重福德南路家前庭院。　　曹秋圃與學生們於三重福德南路家門前合影。

●一九五四年十二月，臺北縣三重市供奉神農大帝的先嗇宮建廟兩百週年，曹秋圃被推選為慶典籌備委員會顧問，為「先嗇宮建宮兩百周年紀念碑」撰文、書碑並篆額。這一年曹秋圃六十歲，楷書《先嗇宮碑》的書風融合顏柳於一爐，跟顏真卿書《顏勤禮碑》略帶豎長的結體相似，行筆雅健，風度高華；與一九五六年十二月，賈景德（1880～1960）名下「創建臺北市孔子廟明倫堂碑」對照，《孔廟明倫堂碑》板刻單調，只有字架沒有筆趣，相去有間。然

而，後者卻享大名，或許是供奉對象不同的緣故。前者沒有拓本出版，而後者印刷流行，也是因素之一。

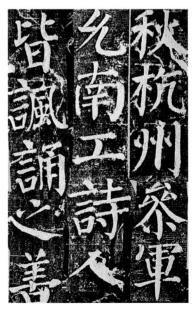

顏真卿　顏勤禮碑

先世力田收賴報恩報功二百年喜見輝煌廟貌

民國四十三年歲次甲午霞月中浣本宮建宮二百週年祝典記念

畫人狎堅有成既優既渥五千歲咸沾浩蕩神恩

澹廬曹容撰并書 本鎮眾善信敬獻

造来耜選嘉禾稼事肇興利萬世

民國戊午年仲秋月穀旦

念痌瘝嘗毒草醫方資始賴蒸民

澹廬曹容敬撰并書 本宮董事長連清傳敬獻

曹秋圃 先嗇宮碑 局部

歲在甲午當先當歲之

不可無盛祝以紀豐

興顧廟容則梁楹

倡治之宮道崎嶇得

樂者架之宮道道

釋會匯

曹秋圃　先嗇宮碑　拓本

歲在甲午當先嗇宮建宮二百周年屆重先期聚議僉謂

不可無盛祝以紀之爰組織籌備委員會既成立而百議

興顧廟容則梁楹覺撓缺者倡俯之金碧丹青漫漶者

倡治之宮道崎嶇狹隘者倡鋪設而擴大之循洫洫無橋

梁者架之宮道道口則立抵悟邪宮道中則置石鎊

以起敬凡諸費用皆有志善信踴躍而樂成之至於祝典

之禮數在所必議蓋丁茲國步艱鉅皆犧牲之至於誠寧約

毋濫禮主於敬寧簡毋煩於是醮事也犧牲也凡屬踵事

增華者均在淘汰之列是日也遠近雲集瞻往而熙來者

田祖之靈容頂禮林香而歲稔者感召天和行見益進而至

福由神錫抑民安而歲稔者感召天和行見益進而至

於郊治昇平之氣象矣爰誌其盛付之貞珉以垂久遠

中華民國四十三年農曆葭月中澣

籌備委員會顧問曹容秋圃撰書并篆額

1958 台灣警備總司令部正式成立。
　　　 八二三炮戰爆發。

一九五六年六月十七日，曹秋圃攝於烏來下龜山橋。

一九五六年農曆七月十六日，曹秋圃三重家門前舉辦的普超法會全景。

●一九五八年六月，基隆書道會預定辦理中日文化交流書法展，會長顏滄海在自宅設宴邀請文士商議，曹秋圃應邀參加，席上有于右任、賈景德、林熊祥、魏清德、張李德和、康灩泉、林玉山等人，另有基隆書道會成員林成基、林耀西、李普同、廖禎祥等共四十餘人。

●曹秋圃自己則預定十月舉辦書法個展，八月中決定商請丁治磐（1893～1988）書寫展覽序言，並委託《臺灣詩壇》曾今可代向當時的名士徵求簽署。這項做法與日治時期在臺灣或日本各地

展覽時，許多名人列名為「後援會」的情形相同，有相互標榜認同提攜的意味，表示文人相重，不是相輕。最典型的例子是一九四一年三月，曹秋圃旅居東京時，由日本美術協會美展審查長杉溪六橋書寫介言，足達疇村、河井荃廬、川村驥山、林熊徵、林熊光等人署名而訂定作品的潤格。

●十月上旬，曹秋圃書法展在臺北市中山堂展出，展覽序言是林熊祥的筆跡，大約丁治磐有所不便，改由與曹氏交往較多、了解較深的林氏執筆，序言末段

一九五八年十月三日，曹秋圃書法展在台北市中山堂展出。

介紹文字：

　　本省光復以來，築室淡江左畔，味道
參禪，罕入城市，而造門求授書法者
與日俱增。茲徇門下之請，出其傑
作，公開展覽，同人等知其必能拭目
初逢，厭情素仰也。

●為曹秋圃署名背書的有于右任、賈景
德、林熊祥、陶芸樓、梁寒操、辜振
甫、丁治磐、馬紹文、高玉樹、魏清德
等政商藝文之士五十餘人。此次展出，
大陸渡臺文士觀賞之後，始普遍知曉臺
籍書家能書者尚有其人。

●十一月中旬，第一屆中日文化交流書
法展在基隆舉行，籌備會推于右任為展
覽會名譽會長、賈景德為名譽副會長。
應徵的作品共達五千三百件，日本尤
多，臺籍人士的作品較少，大陸來臺人
士的作品更少。審查委員有臺北曹秋
圃、魏經龍、新竹張國珍、彰化王蘭
生、朴子施雲從及其他人士多位。臺灣
方面的得獎者，臨書組澹廬門下黃篤生
第一、曾安田第三、連勝彥第七；自運
組新竹黃丁炎第一，澹廬無人獲獎。

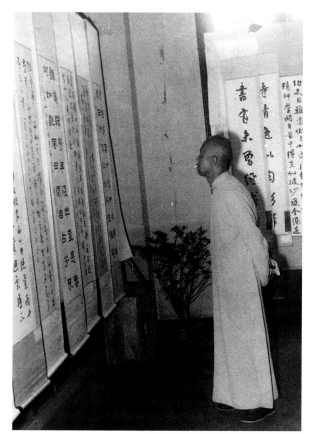

一九五八年十月曹秋圃書法展于右任等人聯名推薦。

一九五八年十月三日，曹秋圃書法展現場。

基隆書道會第一屆中日文化交流書法展參展名單。

●這次盛大的展覽，應邀參展的人士，臺籍書家有施雲從、施壽柏、張國珍、曹秋圃、張李德和、黃祖輝、林守長、鄭香圃、魏經龍、王蘭生、鄭淮波等二十多人，大陸來臺書家有于右任、馬紹文、陶芸樓、馬壽華、董作賓、王壯為、呂佛庭、李漁叔、宗孝忱等也是二十多人，日本方面有西脇吳石、高塚竹堂、荻野謙堂、中村素堂、宇留野清華、田邊古村、松田江畔、林錦洞、金澤子卿等七十多人，幾為臺灣地區的兩倍。此外附展當時日本各地書法團體發行的書法雜誌月刊近一百二十種，蔚為大觀。于右任觀賞當場直呼：「我們不及！我們不及！」

于右任（左）為大陸來臺知名的書家。

林玉山比曹秋圃年輕十二歲，彼此經常往來。

林玉山的水墨畫作「鳳凰花開」。

●一九五九年秋天，林玉山有水墨花鳥畫相贈，曹秋圃成一詩答之，〈玉山先生羅山名畫家，為我畫帳眉花鳥，生動，傑作也。謹綴此答之。己亥立秋後五日〉。林玉山生於一九○七年，比曹秋圃年輕十二歲。早在一九三五年十月曹氏訪問鴉社時，兩人已經熟識，是幾十年的老朋友了。

●一九六一年二月，日本教育書道連盟中日親善訪問團第二次來臺訪問，我方設宴歡迎，曹秋圃也代表出席，並吟詩七絕、五絕各一首，〈庚子嘉平月立春日，於悅賓樓歡迎日本教育書道連盟代表蒞止〉。

●四月，《澹盧詩集》得到張相、馬紹文、陶芸樓等文士賦詩題詠，三人各成七絕二首，共六首，對曹秋圃這位布衣詩人的詩作有高度的評價。

陶芸樓題詠《澹盧詩集》。

●十月，應私立實踐家政專科學校（今實踐大學）校長謝東閔之聘，任該校學生書法研究會指導教師，至一九六七年一月為止，共五年半。這是課外活動書法課，每週上課一次，選課的學生不得曠課，學生缺席都做紀錄，曹秋圃還留有每週點名的許多張學生名冊。曹秋圃曾對學生演講「書道與人生」，闡述書法和人生修養的關係，人生修養和家庭的關係，期望這些「新娘學校」的姑娘們，將來在家庭中扮演成功家庭的關鍵女主人。任教期間有頗多學生參加校外書法展覽而得到優異的成績。

●一九六二年九月，澹盧第一屆學員書法展於臺北市西寧南路海雲閣畫廊舉行，黃鶯初試啼聲便清音悅耳，獲得書壇人士的讚許。

●接著，中國書法學會在孔子誕辰日成立是書法界的盛事，這個書法團體由大陸渡臺書家與臺籍人士共同組成，大陸來臺人士由李超哉邀約，臺籍人士由李

普同聯繫，在于右任的支持下，合力推動臺灣地區書法的發展。中國書法學會之所以創會，是由於日本書法團體組織由卸任的內閣官員或國會議員率團來臺訪問頻繁，無論是純粹的書法交流或帶有政治外交的書法活動，臺灣沒有相對的書法團體可以出面接待，於是由官員馬壽華、丁治磐、梁寒操，立法委員周樹聲、魯蕩平、程滄波，監察委員劉延濤，國民大會代表何善垣、姚夢谷與書法家丁念先、朱龍安、朱玖瑩、謝宗安、李超哉、王壯爲、陳其銓等人，會同臺籍文士曹秋圃、魏經龍、林耀西、莊幼岳、李普同、廖禎祥等人共同發起。曹秋圃在第一、二屆的學會核心組織中擔任常務理事，第三屆被魏經龍取代，退爲理事，計連任九屆的常務理事、理事、常務監事、監事共二十七年。

●這一年，他有〈論書〉七絕四首示門下諸人，其中兩首是他太極圜迴腕法書

太極圜迴腕執筆運筆方式

身體坐正，背脊挺直；兩腿分開，自然下垂踏在地上；頸部微彎，頭部略俯。四指併攏，與桌面平行，手腕內彎，毛筆垂直置於手指第一節與第二節之間，各指第一節微微向內扣住毛筆；拇指與中指、食指相對，以第一節夾住毛筆。運筆時手指與腕部皆不動，由肘部與肩部做動作，以反時針行走的方向緩緩繞圈，毛筆由遠而近時，以小腹（丹田）吸氣；由近而遠，小腹吐氣。繞完一圈便是一個吐納循環。

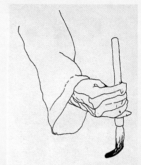

曹秋圃太極圜迴腕執筆圖。

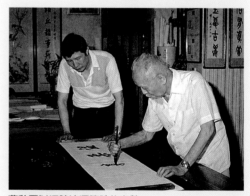

曹秋圃以迴腕法運筆時的姿勢。

禪吐納修練的心得：

巧拙應知且莫論，謹防執律落旁門；

虛心實腹由來久，一藝之微敢自尊。

讀書養氣致覃思，運用循環築始基；

尋大自然歸筆底，蛇騰鵲落有餘師。

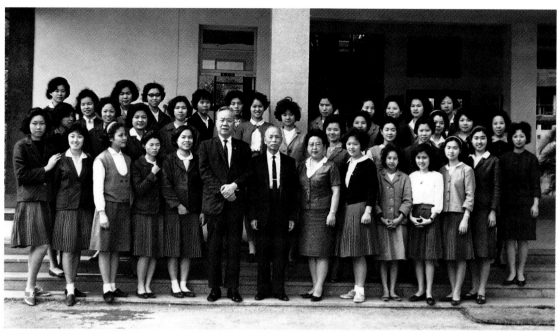

實踐家專（現實踐大學）曹秋圃師生合照。

書道與修身

書道衰微底今日，得與諸君談及書道，本人感得非常高興。本人口拙且不善國語，故拜託音同先生代為翻譯。對書道要說底方面很多，我且先談書道和「書法」名稱字義。弟平簡清楚再說，我們中國通稱「書法」為研究寫字為……書法。一萬而日本國承日中華若……傳統稱書法叫書道。現在寫書法名稱底含義就是古來名種字義之。其有眾法名妙者，人們循其書法學習得其書法就有途徑可進，不浮其法便難進步。這就是一般所謂「書法」關乎學人天分。

之高低與勤惰，而妙書芳書概就是「書法」名稱底由來。名書道名稱便與上述不同了。書道底意義就是書甲有之通與人道達在一起。古來分稱書道為六藝之一與修身齊家治國平天下無不關連。我國大聖人孔子以大治世之學，教授弟子三千，身通「禮」「樂」「射」「御」「書」「數」之藝者，孔子記載弟子三千，身通七十二箇賢人皆是文武全才，用他們作來治天下。走不難的擇孔子弟子嘗參至「大學」篇云「古之欲明明德於天下者先治其國欲治其國者先齊其……

家欲齊其家者先修其身欲修其身者先正其心欲正其心者先誠其意欲誠其意者先致其知致知在格物，物格而后知至，知至而后意誠，意誠而后心正，心正而后身修，身修而后家齊，家齊而后國治，國治而后天下平。由是知孔子以大人之學教人仁義道德，而外並重六藝，述而篇可知六藝之一書道與其他五藝，皆走由意誠入手，至於治國平底書道依據修身底根據……擇於德依於仁游於藝。……志修身依據擇修身又走齊家底根據，走道擇底天下無疑皆由是而進的。「茲且先就書道大家柳公權苦練采意誠入手說。唐朝有箇書法大家柳公權苦練……

「書道與修身」是曹秋圃平日即十分關心的話題。

義賣作品興建小學教室

●一九六三年一月,澹廬師生舉辦書法
作品義賣展,所得全部捐獻三重市多所
小學興建教室,曹秋圃因而獲得當年年
底全國好人好事代表的表揚,整個三重
市為之大轟動,花車遊行,鑼鼓喧天。
七月,臺中鯤島書畫會第五屆鯤島書畫
展,黃篤生獲社會組書法第一名,曹秋
圃、陳春松、廖禎祥皆應邀展出。

●這一年,年逾七十歲的張李德和在嘉
義仍然致力於詩書畫的推展,創立「玄
風館」,設四個部門:詩文、書法、國
畫、西畫,敦聘嘉義地區的文士擔任講
師。但因其兒媳請術士為她算命,以為

張李德和(中)與曹秋圃(左)是多年的文友。

大限將屆,頗為憂心,曹秋圃致函安慰
她。曹秋圃不迷信江湖術士,而以行善
為大的作為來勸慰張李德和,果然使張
李德和再活十年,活到八十歲,至一九
七二年年底纔離世而去。這也是曹秋圃
自己的寫照,行善可以活到一百歲。

●一九六四年春天,曹秋圃看重他的詩
作勝於書法,平生吟詠有待錄存,於是
致函請鄉居花蓮的早期同窗駱香林對詩
集指正並作序。

●五月,基隆書道會舉辦慶祝于右任八
六華誕及曹秋圃七秩的書道插花展,曹
秋圃接受祝筵,極為興奮,有詩〈七十
周歲初度,承基隆書道會為設插花書
展,更張華宴,寵以壽言,琳琅滿目,
美不勝收。謹綴數言誌感,並致謝
忱〉。

一九六三年,曹秋圃(左二)得到好人好事代表的表揚。

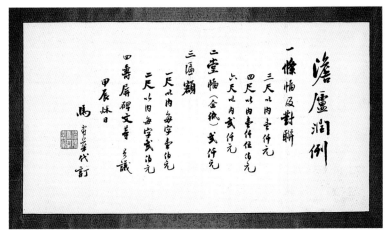

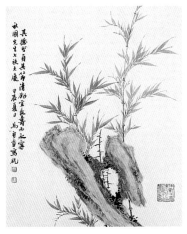

一九六四年馬壽華為曹秋圃所寫的滄廬潤例。

曹秋圃七秩，馬壽華畫竹石祝壽。

一九六四年曹秋圃七秩書法欣賞會展覽簡目。

●八月，澹廬書法專修塾同人為慶祝曹秋圃七秩誕辰，特假臺北市西寧南路海雲閣舉辦「曹秋圃書法欣賞會暨澹廬書會同人習作展」，展出曹秋圃各體書法近八十件，門生二十餘人作品五十餘件，印有展覽簡目。篆刻家高拜石撰展覽會序言，文章以駢體敷寫，十分典雅。高氏另代澹廬書塾門下寫〈曹容先生七十壽序〉，所述曹秋圃早年履歷尚稱精實無誤；後繼者擬曹氏年譜，往往失察，屐痕不合。這一年，高拜石與王壯為分別為曹秋圃篆製「澹廬七十歲後作」的印章，以供揮毫之用。

王壯為篆刻「澹廬七十歲後所作」。

高拜石篆刻「澹廬七十歲後作」。

●十一月，于右任逝世，海內同悲，公祭當天，曹秋圃與祭，撰有〈祭于右任先生文〉。十二月，李普同有書法展於臺北市中山堂，名士與書家近百人簽署推薦，曹秋圃有詩賀之，〈李普同書展題贈〉，讚其標準草書與六朝書法並佳。

●一九六五年初春，曹秋圃在基隆書道會舉辦的新春揮毫試筆會中，對基隆文士的書法成就頗有信心，有〈乙巳年基隆書初會賦示諸子〉五絕二首、七絕一首。

●二月，私立中國文化學院（今中國文化大學）董事長張其昀、校長張宗良敦聘曹秋圃為書學研究所研究教授，聘期半年。中國文化大學當時設置書學研究所，聘請許多老輩書法家為研究教授，執事者有書法文化研究的眼光，而教育當局並未同意實質招收研究生，以致至今書法研究人才奇缺，殊為可惜。

●八月，應聘為第五屆全國美術展覽會

籌備委員，並以行書〈節錄孟子〉應邀參展；十一月，作品在國立歷史博物館展出時，前往觀賞，發現全部書法包括應邀與應徵入選共八十多件，「看不到傑出的創作」，言下之意，對書法發展的整體現象隱感不安。

●九月，臺北縣私立清傳商業職業學校聘曹秋圃為兼任書法教師，至一九七三年一月為止共七年半。清傳商職係三重市聞人連清傳創辦的，一九七八年起擔任校長的連勝彥為連家俊秀，是曹秋圃的得意門生。

●連家三兄弟勝彥、豐彥、禎彥都是曹氏弟子，尤其豐彥與禎彥在一九五○年代便拜曹秋圃為師讀書、寫字。勝彥一直到大學畢業在清傳商職任教以後，始專心學書法。曹氏一向視連勝彥為連家少主，是他東翁（連清傳）的兒子，不是西席（曹氏自己）的學生；所以連勝彥備受曹秋圃的愛護，而連勝彥也不負師尊的期望，精進努力。

曹秋圃與高徒們合影，右三即連勝彥。

連勝彥的書法作品「仁愛篤厚，積善有徵」。

曹秋圃　劉文房送上人絕句　1966年　136×35公分

孤雲將野鶴豈向人間住

莫買沃洲山時人已知處

劉文房送上人絕句兩午初夏曹容錄

V

澹盧書會的書法年展（1966～1975）

早在一九三〇年代，
澹盧弟子即在日本或臺灣舉辦的書畫展中嶄露頭角。
一九六九年九月，
澹盧書會成立四十週年，
於臺北市中華路國軍文藝活動中心
舉辦第一屆澹盧師生一門展，
此後每年九月例行展出。
曹秋圃提攜後進的心意使人敬佩。

七十二歲第一次搭飛機

一九六六年初春，基隆書道會又有新春揮毫，曹秋圃應邀而至，成詩五首，五絕二首、七絕三首，對基隆書道會三十年來在臺灣豎起旗幟，推展書法，勉勵有加。

●十一月，應日本教育書道連盟之邀，曹秋圃任第二屆書法訪日代表團代表赴日訪問。先是，一九五七年二月、一九六一年二月、一九六五年一月，日本教育書道連盟三次組團訪問臺灣；一九六二年十月，臺灣首次組團答訪，這是第二次答訪。

●七十二歲的曹秋圃第一次乘坐飛機，頗有新鮮感，成詩〈丙午國曆十一月五日出發松山空港，此行為第二屆書法訪日代表團，初試飛機者〉。到達東京後，思緒回到二十五年前寓居日本的前塵往事，有〈初抵東京感詠富士〉五絕

第二屆書法訪日代表團抵達東京，曹秋圃位於前排左四。

一九六七年一月曹秋圃東京書法展簡介。

二首。其次與頭山滿的傳人頭山泉見面，頭山泉在這一年年初曾到臺灣觀光，曹秋圃在臺北即有贈詩，這次在東京相會更是激動，回憶二十五年前受到頭山滿的照護，曹氏不能不感懷。同時又邂逅靜岡縣清水市的昔日友人淺野六郎，是其長子曹樸的老上司，常聚首於三保半島，有〈贈淺野六郎〉四言詩：

鬱此松柏，羽衣一區；朝氣蓬勃，廿載不渝。

●這次訪日之行，曹秋圃在日本停留三個月。一九六七年春天，分別在東京及福岡舉辦書法展。東京的展覽是「曹秋圃書法個展」，展期一月十九日至二十二日，由中華民國留日東京華僑總會主辦，日本日華書畫協會協辦，中華民國駐日大使館後援。日華書畫協會顧問大

中華民國第二屆書法訪日代表團特別製作特刊，此為曹秋圃簡介。

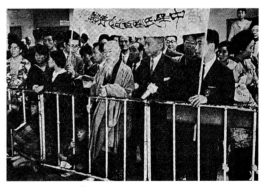

一九六六年冬，中華民國第二屆書法訪日代表團赴日，日本各界人士在羽田機場接機，中立者為日本大書家豐道春海。

平竹八郎具名撰寫展覽推薦文，署名推薦的人士中，有前首相岸信介、第十八任臺灣總督長谷川清、第十任與第十一任臺灣總督的總務長官後藤文夫等。大

平竹八郎的推薦文中有一段話：

曹秋圃先生雖在七十有三高齡，猶矍
鑠逾常，能以書道通禪道，創太極圈
執筆法，奠定學書基礎，得其法者，
凡書之構造技術而外，體格與品格兼
進。今視其精神，知非深得於斯道
者，不能有如是之表現也。

●二月十八日，東京地區人士為曹秋圃
舉行歡送會，安排的活動相當特殊，有
「文字與宇宙原理」的演講，有「詩與
書法」的對談，有琵琶彈奏、簫笛吹
奏、吟詩、舞蹈、書畫花道現場創作，
還有慶祝明治維新百年的和歌朗詠以及
曹秋圃與訪日書家作品抽籤贈送等，場
面十分盛大。

●在福岡的展覽是「中國現代書道
展」，展期二月二十一日至二十六日，
由日華書畫協會主辦，曹秋圃展出五十
件，其他臺灣地區的書法家展出五十
件，展覽的標題另加「書道親善使節曹
秋圃先生書會」。曹秋圃從東京往九州

途中，有很深的感觸，一九三六年曾經
遍遊北九州，三十年後重臨舊地，心情
的複雜自不在話下，他有〈往九州途中
口占〉記此情懷。

中國現代書道展中華民國親善使節曹秋圃先生書會目錄。

書道親善使節曹秋圃先生書會福岡展覽簡介。

（報紙剪報）

曹秋圃自日歸來稱

日小學授毛筆 研習我國書法

【本報訊】「學習……

一九六七年五月二十八日，《中央日報》刊登曹秋圃發表演講的報導。

一九六七年五月二十七日，曹秋圃以「書道管見」發表了一場演講。

曹秋圃演講現場。

●曹秋圃滯留日本三個多月，期間得到許多人的協助，因而寫了很多贈詩，除了駐日大使陳之邁、公使鈕乃聖、參事宋越倫之外，日本人尤多；但沒有勝景記遊的，豪情壯志倚詩行，對一個七十三歲的老人而言，當然有美人遲暮之感。在東京和福岡的兩次書法展，得到日本當地人士的支持，與大陸來臺或臺籍任何書家相比，相當風光；不過跟一九三六年在北九州小倉的書法展與一九四一年在東京得到杉溪六橋、足達疇村、河井荃廬、川村驥山等人的提攜相較，已不可同日而語，不免有繁華褪盡的滄桑。畢竟戰後曹秋圃和同一年齡層的日本名書家，因時空相隔與民族意識隔閡而沒有繼續交往，至於前輩日本書家早已不在人世，日本書壇的變化異於昔日。

澹廬弟子嶄露頭角

●一九六七年六月,第二十二屆臺灣省美術展覽會增設書法組,曹秋圃擔任審查委員,(至一九七二年第二十七屆,共六次),另有四位審查委員是丁念先、王壯爲、馬紹文、劉延濤。臺灣省美展之所以增設書法組,跟當時推行中華文化復興運動,以對抗中國大陸的文化大革命,關係密切。

●一九六八年一月,日本教育書道連盟代表團第五次來臺訪問,舉行「第一屆中日書法國際會議」,曹秋圃任籌備委員並代表我方出席大會。曹氏書法與書學功夫深刻,參與此項會議本是極自然的事。

●一九六八年九月,中國書法學會第三屆理監事改選,魏經龍取代曹秋圃而成爲常務理事;學會並首次設監事主席,由周樹聲擔任。次年三月,第三次書法訪日代表團赴日訪問,團員八人中,馬壽華任團長、周樹聲任副團長、魏經龍爲代表。第四屆、第五屆理監事改選,曹秋圃又獲選爲常務理事。臺灣與日本之間的官式書法訪問活動,一九七二年九月兩國外交關係中斷之後,即成爲民間自發的活動,政府教育機關不再參與。

●一九六八年八月,澹廬門下基隆施展民獲得臺灣省教師美展書法第一名;十二月,臺北鄭麗麗獲得第二十三屆臺灣省美展書法第二名,曹秋圃都有詩贈這兩位學生。前此,一九六一年,廖禎祥、黃篤生在日本教育書道連盟、全日本書道教育協會、大日本書藝院、臺中鯤島書畫會等舉辦的展覽中屢次得獎,曹氏也有贈詩。黃篤生在次年一九六二年八月,即獲全日本書道教育協會第四回日華親善書道展覽第一名「日本書道連盟獎」;並於一九六三年七月,又獲臺灣省第五屆鯤島書畫展覽會書法第一名,應驗曹秋圃的贈言。

曹秋圃　瀧廬遊瑞穗溫泉感作　行書　1979年

釋文：衡宇相將遠可望，行人莫認養蜂箱。只今水綠山青處，一闋啍琴引恨長。

款：遊瑞穗溫泉感作八十老人曹容。

衡宇相將遠可望
行人莫認養蜂箱
只今水綠山青處
一闋啍琴引恨長

遊瑞穗溫泉感作

八十老人曹容

曹秋圃　李白贈孟浩然詩　章草

釋文：吾愛孟夫子，風流天下聞。紅顏棄軒冕，白首臥松雲。醉月頻中聖，迷花不事君，高山安可仰，徒此揖清芬。

款：李青蓮句，曹容學章。

吾愛孟夫子風流
天下聞紅顏棄軒
冕白首臥松雲醉
月頻中聖迷花不
事君高山安可仰
徒此揖清芬

李青蓮句　曹容學章

●早在一九三○年代，澹廬弟子即在日本或臺灣舉辦的書畫展中嶄露頭角，如日本美術協會、泰東書道院、關西書道會、東方書道會或新竹書畫益精會、臺灣書道會等，經常可以看到郭介甫、許禮培、劉澤生、陳春松、連曼生、何濟瀁等曹氏第一代弟子縱橫其間。一九六○年代前後，則有廖禎祥、黃篤生、曾安田等人在中日文化交流書法展上大顯身手。

●這次鄭麗麗在省展得獎，曹秋圃頗為欣慰，從其詩題的說明文字中可知，〈麗麗同學天資優異，去年由北一女中保送大學，學課餘暇從余學書，纔一年餘畢業三帖。頃出其所臨魯公告身帖，參加第廿三屆省展，高獲第二名之選，實難能可貴。因綴此志喜，並勉其來茲〉。

●臨帖可獲臺灣省美展書法前三名，是一九八○年代中期以前的現象。初學書

曹秋圃（左三）七十六歲生日與家人合影。

大日本書藝院給曹秋圃的感謝狀。

一九六九年，日本書道連盟為感謝曹秋圃所頒發的感謝狀。

法一年即入選省展，甚至得到前三名；或者不管學書久暫，以臨帖得獎，而不是以自運或創作得獎，這是不可思議的事情。堂堂政府辦理的社會人士的美術展覽，淪落為初學者（學生）競技的場域，對提倡高水準書法藝術的影響是負面的。後來，鄭麗麗並未縱橫驅馳於書壇上，可惜曇花一現，沒有成為知名的女書法家。而省展以臨帖得獎的情況，至一九八六年以後纔完全改觀，前後幾達二十年。全國美展書法組以臨帖得獎的改善情形，時間與省展差不多。

●一九六九年八月，施展民又獲臺灣省教師美展書法首獎，曹秋圃極為欣慰。

前一年施展民已得此獎，曹氏有詩贈之，詩題是〈展民同學榮獲全省教員書法第一名〉。這次獲獎，更加欣喜，〈展民同學天分特高，歲戊申、己酉全省教育展書法部次第掄元，為澹廬一門生色不少，綴此以祝，並示後之來者〉。

●一九六九年九月，澹廬書會成立四十週年，於臺北市中華路國軍文藝活動中心舉辦第一屆澹廬師生一門展，此後每年九月例行展出。這次展覽特別邀請馬壽華書寫介言以示慎重，曹秋圃心中自有一番欣慰，他在此次展覽會上有七絕詩記此事。

滄廬一門展席上

七十六叟曹容

●一九六七年至一九六九年，曹秋圃已連續擔任三次臺灣省美展書法組審查委員。一九七○年八月，第二十五屆省展仍請曹氏參與審查；七十六歲的曹秋圃以年事已高，推薦李普同接任，有專函致臺灣省政教育廳長潘振球，函文內容如下：

　　兩三年來，全省美術展覽會及全省教育美術展覽會，均蒙垂青，舉為審查委員。奈眼低口拙，更無清新作品以啟示後生，數年相繼，陳陳相因，實愧審查之職；且年事一高，體力不繼，若勉強從事，恐有滋叢脞。故敢陳情左右，若今年度之審查一職，請另聘高賢。倘以本省須保留名額，則敢以李普同氏薦；李氏在本省與日本書法界，咸皆稱為麒麟兒，其經歷誠有足多者，茲毋庸多贅，請即馳聘，當必能厭書法界作者之盼望矣。

●教育廳長潘振球回函略謂：

　　審查委員人選業經美展籌備委員會議決通過，不便更換，仍請惠允；至於推薦李普同擔任書法部審查委員一節，已轉飭主辦單位下屆參考。

●曹秋圃提攜後進的心意雖未如願，其行動則使人敬佩。

●一九七一年八月，澹盧女弟子基隆黃寶珠獲臺灣省教師美展書法第一名，又得全國婦女書法展首獎，曹秋圃照例贈詩，「寶珠同學擅四體書，詩畫兼工。歲辛亥，既得全省教育展書法部之元，又得第二屆全國婦女書法展第一名之推薦，非偶然也。澹盧一門增光不少，綴此以祝」。

●十二月，中華民國建國六十年，日本書法家松本芳翠（1893～1971）創立書海社五十週年，歷史博物館舉辦中日書法聯合展覽，展出作品一百九十二件，其中日本書海社成員一百二十八件，臺灣地區的書法家六十四件。臺灣地區受邀的書家中，只有曹秋圃、林熊祥、李普同為臺籍，其餘六十一人皆為大陸渡

臺書人，大陸書家獨占書壇不言可喻，有如臺灣省美展書法部需要保留臺籍審查委員名額一樣，官方所辦的書法展覽，臺籍書人能參與審查的絕少，跟日本統治臺灣時期沒有兩樣。臺灣省美展書法審查委員的聘請情況，也要到一九八五年以後，臺籍第二代青壯書人崛起，纔逐漸改善。

●松本芳翠是日本明治書聖日下部鳴鶴的再傳弟子，一九二九年，澹廬書會創立那年，三十七歲的松本芳翠，發表唐朝孫過庭草書《書譜》的「節筆」問題，指出孫過庭在揮毫過程中，遇到紙張摺行痕跡時，產生跳筆而出現飛白趣味的現象；這個問題在中國或日本書法史論上，一千兩百多年來沒有人發現而研探過，日本書壇為之震動。一九四四年五月，松本芳翠與曹秋圃都被基隆書道會聘為顧問。而這次中日書法聯合展覽辦理過程中，松本芳翠剛巧逝世，曹秋圃知道日本書法界又弱了一位。

●一九七二年四月，臺中圖書館新廈中興畫廊落成，臺灣省教育廳邀請「中國當代書畫名家」展出書法三十八件、國畫四十四件。受邀的臺籍書畫家，書法只有曹秋圃、林熊祥與李普同三人，國畫只有林玉山與蘇峰男兩人。曹秋圃以隸書自作詩〈臺中圖書館附設畫廊落成〉參展：

眞善美兼收，欽茲鼓勵道；
復興文化績，我欲數中州。

（筆者按：中州指臺中。）

●九月，第四屆澹廬師生書法展，曹秋圃改寫一九六九年第一屆的感賦之作第三句，以章草條幅示範展出：

左海洪鈞一氣生，筆風墨雨遞陰晴；
及時打破因循壘，喜見千軍出管城。

●曹氏覺得門徒作書「及時打破因循壘」，可是他自己的詩卻「因循」三年前之作而稍加改易，腦中所想與筆下所為恰好相反。

第四屆滄廬師生書法展曹秋圃章草作品。

釋文：左海洪鈞一氣生，筆風墨雨遞陰晴，及時打破因循墨，喜見千軍出管城。

款：滄廬第四屆一門展，壬子秋月，曹容。

曹秋圃 第五屆滄廬一門展賦示諸生

釋文：世衰道隱已多年，插足藝林品節先，橐筆徜徉超絕境，好從心畫寄悠然。

款：第五屆滄廬一門展賦示諸生，海角耕夫曹容。

年老移居龍江街

●一九七二年十一月，曹秋圃以自己的存款，並得到高徒黃篤生房屋貸款的協助，從常受洪水淹浸的三重市遷居臺北市榮星花園附近。雖然年老移居，但是安定多了。這時只是曹秋圃與妻室謝秀遷入新居，因為長子曹樸與女兒曹娟娟早在一九四七年已經分別娶妻、出嫁，次子曹恕也已成家立業，自謀生活了。一九六五年前後，曹氏夫婦即已獨居於三重，陪伴兩老的是曹樸的女兒曹真。遷居臺北市以後，得到次子曹恕較多的照護，女兒娟娟不時回來問安，曹樸則在一九六九年因病去世，孫女曹真也時常來探安。其次就是澹廬弟子黃篤生、連勝彥、林彥助、曾安田、謝健輝等人的陪侍了。

●澹廬書會每月聚會揮毫的活動，自一九六五年由基隆書道會舉行每年新春揮毫以後，一九六九年臺北澹廬弟子也開

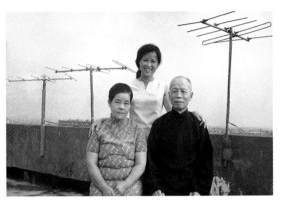

曹秋圃夫婦與孫女曹真合影。

始參加，一九七二年澹廬書會即頻繁的舉辦月例揮毫，此後數年間，曹秋圃寫了頗多〈澹廬月例會示諸子〉的詩作。

●一九七三年二月，曹秋圃的高徒黃篤生、連勝彥、黃金陵、高晉福、謝健輝五人，邀集周澄、林千乘、蘇天賜、施春茂、薛平南等書壇青年共十人，盟約成立書會，定期雅聚揮毫共求進步，向前輩十人書會、八儔書會等名家學習。曹秋圃以王羲之寫經換鵝的歷史典故，為他們取名「換鵝會」，期待他們追隨中國歷史上的書聖，勤攻書藝。

●十月，第二十八屆臺灣省美展聘曹秋圃為顧問。十二月，張李德和逝世；次

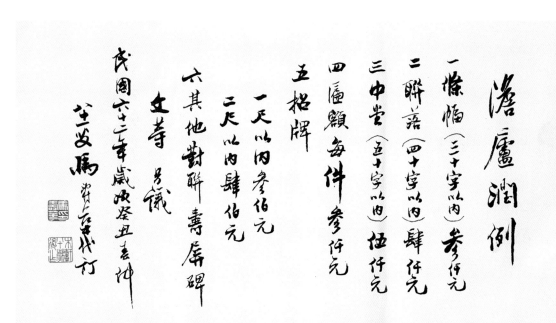

一九七三年曹秋圃的潤例。

曹秋圃書「換鵝」二字。

年三月，遺骸安置於桃園大溪。交往五十年，平生風義，曹秋圃有詩哀之，〈甲寅年桐月十九日，故張李德和女士進塔於桃園齋明寺，輓以詩，附於弔辭之後〉。

●一九七四年八月，第二十九屆臺灣省美展聘曹秋圃爲評議委員（至一九八八年第四十三屆，共十五次），國立歷史博物館也在此時爲曹秋圃舉行八十回顧展，這個展出，對曹秋圃的書法成就是一大肯定，曹秋圃有詩誌感，〈甲寅瓜秋·歷史博物館爲開書法八十回顧展，贈呈何浩天館長〉。

●這次展出的作品，創作時間涵蓋一九二七年至一九七四年，前後幾達五十年，時間跨度甚長，相當可觀。不過一九四〇年至一九五七年之間的作品甚少，尤其缺乏一九四三年至一九五三年之間的作品，這是一九四〇年他寓居東

京，而一九四五年住屋被炸，個人作品與收藏作品損毀，以及臺灣光復後國共內戰，政府遷臺，時局不寧，生活不安定，作品驟減等各種因素造成的。

●這一年，王壯爲與梁乃予分別爲曹秋圃篆製「澹廬八十歲後作」的印章，以供書法揮毫之用。

●一九五八年的中山堂個展至此已過十六年，這次八十回顧展曹氏心中喜悅可知。三年後的一九七七年九月，其弟子

王壯爲篆刻「澹廬八十歲後作」。

梁乃予篆刻「澹廬八十歲後作」。

爲他編輯《曹秋圃書法集》，以八十回顧展的作品爲主，並有八十歲以後的作品數件。書名請馬壽華題簽，並題辭「嘉惠藝林」四字。另請王壯爲與李猷兩人寫序，褒揚稱讚自不在話下。不過王、李兩人將曹氏評爲「臺省書林祭酒」而已，與劉克明、林進發在一九三〇年代的稱許相似；只是王壯爲眼光比較銳利，提到如果把曹秋圃作品的落款遮去，「使善鑑者衡之，雖如吾友者，亦恐致誤」，因爲曹秋圃的書法有前人的風格和規模，可與清朝人比肩。

●王先生的話不假，一九九七年十月，臺北市何創時書法藝術基金會舉辦曹秋圃書法紀念展，筆者受邀演講，用反向操作的方式，以楊守敬寫的行書文天祥〈正氣歌〉前面數十字，詢問聽眾：「有沒有人看過曹秋圃寫的這件〈正氣

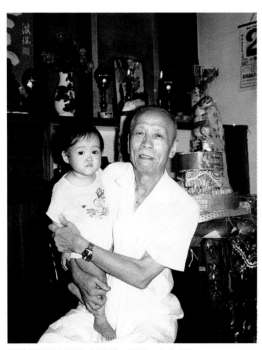

曹秋圃與外曾孫女金世芬，攝於一九七四年。

曹秋圃 思無邪 1976年

歌〉？大約是曹先生幾歲寫的？」有澹盧得意的弟子回答是他們老師六十歲左右寫的。優秀的學生也分辨不出自己老師的字與清代書法家有什麼不同，行家當然可能「致誤」。

●一九七五年四月，換鵝會第一次書法聯展在臺北市中華路國軍文藝活動中心舉行，曹秋圃以詩題賀，對這些青年後進鍾愛有加。

●四月五日，總統蔣中正（1887～1975）逝世，風撼雷震，百姓咸慟，曹秋圃有六言詩懷之，〈追懷總統蔣公豐功懋德〉：

> 偉人遠超世紀，革命繼志孫公；
> 以德報怨待敵，千秋乃道獨隆。

其時並有楷書〈總統蔣公遺囑〉的流傳。歷史上，人民對當局領導者的歌頌，是極爲自然的，這種「有效統治論」讓歷史事實還原，無需忌諱。

楊守敬（1840～1915）

字惺吾，湖北宜都人。同治元年（1862）舉人，一八八〇年三月攜一萬三千多件漢魏六朝碑帖拓本，隨駐日公使何如璋赴日，與日本書家日下部鳴鶴等多人論述書學，掀起日本書壇學習碑學之風。民國初年寓居上海，應日本人水野疏梅之請，撰寫《學書邇言》一書。楊守敬能書各體，尤工行書，蒼潤峻拔。

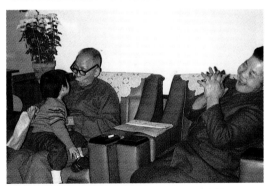

一九七五年的農曆新年，曹秋圃夫婦逗弄外曾孫女。

已外浮名更外身區區雷電若為神
山頭只有嬰兒看無限人間失著人
蘇長公與唐道人談天目山雷雨 丙午端五曹容

書道衰頹已有年復興不讓著鞭先更知
聖哲愛鵝意早入諸君穎悟邊
換鵝會首屆書法展覽寫此以祝 乙卯花月八一老人曹容

偉人遠超世紀革命繼志孫公以
德根怨待敵千秋乃道獨隆

追懷故總統 蔣公豐功懋德 八十一叟曹容敬題

曹秋圃 追懷 蔣公豐功懋德

釋文：偉人遠超世紀，革命繼志孫公，以德報怨待敵，千秋乃道獨隆。

款：追懷故總統 蔣公豐功懋德，八十一叟曹容敬筆。

語云登山耐側路踏雪耐危橋一耐極有意味焉

傾險之人情坎坷之世道若不得一耐字撐持過

去幾何不墮入榛莽坑塹哉

澹廬曹容

曹秋圃 「種竹、擁書」 對聯 1971年 134×23×2公分

種竹類培佳子弟

擁書權拜小諸侯

七十六叟曹容

崔子玉座右銘

無道人之短無說己之長
施人慎勿念受施慎勿忘
世譽不足慕惟仁為紀綱
隱心而後動謗議庸何傷
無使名過實守愚聖所藏
在涅貴不緇曖曖內含光
柔弱生之徒老氏誡剛強
行行鄙夫志悠悠故難量
慎言節飲食知足勝不祥
行之苟有恒久久自芬芳
古之有德者皆藉座右銘以戒慎
其身故能成其名遂其業余顧
後之學者尤其季世之人常記誦
無遺追踪而上庶為無過君子而
成有為之人老人有厚望焉
辛亥秋月七八老人曹容錄并識

曹秋圃　崔子玉座右銘　1971年　49×90公分

曹秋圃　超逸　1980年　34×66公分

曹秋圃 博觀 1984年 43×70公分

VI

百歲人瑞書法壽星（1976～1993）

曹秋圃活了一百年，
從事書法創作與書法教育超過七十年，
留下極為豐富的作品與行跡，
是二十世紀臺灣書法史的重心，
做為欣賞或研究的對象，其價值是永續的。

自創太極圜運筆法

●一九七七年三月，第八屆全國美術展覽會，八十三歲的曹秋圃第一次被聘為書法部評審委員；同月，應邀參加基隆書道會辦理的第二屆「書道國際交流展」，第一次交流展在一九五八年十一月舉行，已經是二十年前的往事，這次只是展覽，沒有評獎。

●一九七八年五月，第六任總統蔣經國、副總統謝東閔就職，曹秋圃分別有詩祝賀，尤是他的老朋友謝東閔榮膺副元首，更是光彩。謝東閔在此之前擔任臺灣省主席，頗著政績；一九六一年，謝東閔時任實踐家專校長，曾聘曹秋圃為該校書法研究會指導教師。

●十月，發表〈書道之我見〉於《書畫家》雜誌月刊第二卷第三期，全文三千六百字，前面三分之一完成於一九六二年，以〈書道管見〉為名，寄給嘉義張李德和，以應嘉義縣文獻會的徵文。曹

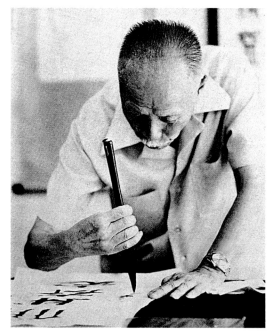

曹秋圃示範太極圜迴腕執筆法。

秋圃的書法見解在此文中表露無遺，他特別強調書法的神韻和氣骨：

> 書道之為道，學之不難，卒業為難，卒業得有生氣而品高者為尤難。古人謂十年讀書，必十年養氣；余謂攻書道者當倍之。所謂妙品入神之書，使千百年後披閱之，如晤對其人，令人正襟起敬，非尊其爵位之隆，慕其勳名之盛，實其氣骨，其神韻躍然紙上，有足感人者。非善養其氣、善悟其神者，萬不能至於是。

●文中說明迴腕執筆的太極圜運筆法：

> 運筆要循太極圜，以靜其心，並穩定

執筆力。何謂「太極圖」？《易經‧
繫辭》曰：「易有太極，是生兩儀。」
天地未分之前曰無極，即黑白（陰陽
兩儀）未分以前之意。就人身言，為
思慮未起時之境，即無念無想，精神
統一之謂。學者取其意以運筆，則下
筆作字，其所稟受於天者，凡聰明、
愚鈍、喜怒、哀樂之表現，均出於筆
端。

●一九七九年九月，澹廬書會創立五十
週年，有師生年度書法展，並編印《澹
廬一門書法集》，來自謝東閔、丁治磐
為首的官紳題辭、賀詩不計其數。

●十二月，第九屆全國美展聘八十五歲
的曹秋圃為書法部評審委員，曹氏平素
論書或詩作提及六朝書法或北碑南帖合
參等文字用詞不少，實際上並不認為魏
碑可以奉為典範，而取為主要的臨學對

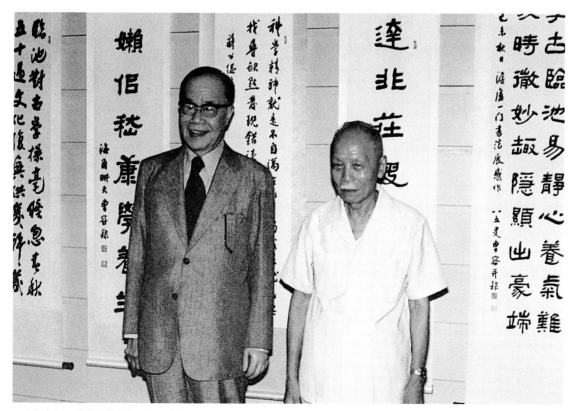

一九七九年，曹秋圃與謝東閔攝於臺北國軍文藝中心，澹廬一門書法展現場。

象；澹廬門下雖學北魏，但只是「路過」而已。因為魏碑字體不隸不楷，字態非正非方，筆法粗野獷悍，帶有工匠的鄙野氣息，非文人雅士風範。評審委員能夠導引展覽會書風，這是必然的現象。

●一九八一年十月，澹廬門下黃金陵獲中山文藝獎書法類獎項，前一年（一九八○年）由董開章（1909～1998）得獎。黃金陵得獎是葉公超一言九鼎決定的。青壯年榮膺大型文藝獎獎項，以黃金陵為開端，而且自中山文藝獎與國家文藝獎（前身為教育部文藝獎）設置書法類獎項十多年來，從無任何臺籍書法家得過獎，黃金陵的獲獎吹起臺灣光復後第二代書法家逐漸崛起的號角。曹秋圃的歡喜可知，他有詩祝賀，〈祝黃金陵學棣中山文藝獎行草隸篆獨占鰲頭〉。

●一九八三年五月，曹秋圃第三度受聘為第十屆全國美展書法評審委員。六月，《雄獅美術》雜誌月刊第一四八期刊載「澹廬曹秋圃專輯」，有戴蘭邨執筆的〈莫嫌老圃秋容淡〉、沈德傳整理的訪談記錄〈老書生曹秋圃〉以及黃篤生整理的〈曹秋圃生平年表〉三文。對曹秋圃書法造詣、迴腕執筆法、書道與禪道等有深入淺出的敘述。

●八月，歷史博物館提前一年舉辦「曹秋圃九秩回顧展」，民俗祝壽以「十」來稱「九」；澹廬書會同步出版《曹秋圃詩書選集》，由謝健輝編輯策畫。書法作品從一九二七年選至一九八三年，比較完整，然而缺憾情況與八十回顧展的情況相同。詩作方面自一九一九年選至一九八一年，但一九六一年至一九七一年之間共十一年，完全不見任何詩作，據聞是曹秋圃的部分《澹廬詩稿》遺失，無法選入；《曹秋圃詩書選集》編印期間，有人影印部分詩稿贈送謝健輝，但是已經來不及採編，只好付之闕如。

綠水青山長送目

白雲芳艸自知心

澹廬曹容

＜老書生曹秋圃＞摘錄

一九八三年五月初，曹秋圃應《雄獅美術》月刊邀請，由其門生黃篤生安排一次座談會，地點設在當時台北市仁愛路的不亦快齋，並於六月的《雄獅美術》刊登由沈德傳整理的會談內容。以下摘錄部分精采內容：

求學

曹老先生小時了了，聰穎過人；三歲即能識百字。進學私塾時，頗得老師何浩廷、陳作淦、張希袞等先後讚賞。

「小時候，我記性很好；老師授課，馬上就記住。不管是暗抄（默寫）或活唸（背誦），全都滾瓜爛熟；課文每一篇章都深印心中，絕不怕老師試測；因此，老師對我的關愛也是與眾不同的。有一日，我的課業溫習完畢，外出散心；在廟埕，見到有人弈棋，心生好奇，於是湊近觀望（那時候我的棋步已經走得既穩又好），正巧被老師遇著。他既不罵我，也不責備；靠過來拊著我的頭，卻用反語挖苦著說：『某人啊！棋子可要認真的研習唷；別日說不定總督府會要一名能弈棋子的高手和總督大人比手；屆時，你的棋步下得精到的話，馬上就會被推薦錄用。你就好好研究棋子吧！這可是大好進身之階呀！』老師的話聽在我心裡，我明白；他到底是愛護我、器重我，所以故意講出這樣的話，給我一個機會教育。」

教書

十八歲在桃園龜崙嶺設館授徒。

「厝裡做的成啥生意！我必須及早為自己設想；所以，十八歲時即來到桃園的搭寮坑（現在名稱龜崙）設館教授漢文。當初，我讀的書和具有的知識，還很淺薄；但是，因為教學相長的關係，我的學問日與增長。怎麼說呢？在我教學時，常會有學生要求教授一些內容較深的文章，而那些文章咱以前又沒讀到，那麼能在學生面前說『老師也沒讀過，你們自己看。』嗎？當然不行，若這樣就太漏氣了。因此，這類文章我都必須事前研習熟讀，作充份的準備，然後站在講台上傳授給他們。教學相長的情形就是這樣的；四書五經就是那個時候熟起來的。」

作詩

曹老先生不僅是名書法家，也是一位詩人；在二十歲左右，他的詩就已經寫得很出色了。

「少年時候真是年少志高，自以為萬能，什麼都行。什麼都想一試。詩，就是那個時候在指南宮學的。人家面授作詩的要訣，一點破，咱很快就能領悟，當場即能賦詩，學得也蠻快；於是，就成為早期瀛社的一名社員。此後，在應酬場合裡，還頗自恃其才的和人家吟詩作對哩！後來，逐漸感覺作詩很辛苦，尤其是想作一首稱心如意的詩；於是常避著詩社、詩會，除非人情難卻，否則寧願不去。」

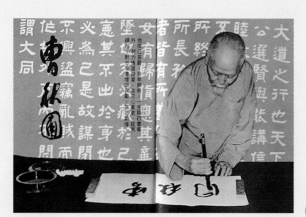

《雄獅美術》第一四八期「滄廬曹秋圃專輯」內頁。

習書

「練字,說來真是辛苦囉!經常從入夜寫到天明。寫得指尖出血作繭;也真虧那時年輕,有那麼一股傻勁。我們那時書寫練習的工具和材料,都是因陋就簡,能儉省即儉省,沒得你浪費的。小楷字是買帳簿紙來練習;那些帳簿紙全為囤積了數十年,從大商行裡挑出來賣的;一斤才數錢而已。這種帳簿紙紙背甚白,又不透墨;既便宜,又好用,實在非常理想。大字是用大人不要的壞筆頭,沾水,在磨平的石磚上練習。現今的學生練習毛筆字有九宮格的紙,比起我們那個克難的時代,實在好太多了。有人問我,早年習字是臨摹什麼字帖;這個,我已記不得了。不過,我還記住那時似乎很少臨專門的帖;都是拿起筆就寫;有什麼字就臨什麼字;久而久之,各個字體的結構和筆法運走,自然就體悟在心了。如此練字,兩、三年過後,我的書法人家竟也看得滿意,好壞事(指各種婚喪喜慶)都紛紛找上門,求為代筆。到這時候,我的書法才真寫得謹慎、更寫得用心。尤其是寫那祝壽聯屏,一聯就十二幅,或十四幅,甚有多至二十幅的,那真是馬虎不得。每幅紙,都要先用界尺定好方格;書寫時,不得稍存急躁;必須心平氣和,全神貫注,一個字、一個字的寫。若是稍有差誤,寫壞了,那麼整幅紙就報銷了,咱哪承擔得了。」

論書

曹老先生九十年的生涯,所見書法字帖多矣。本次訪談的最後,曹老先生評論中、日書法,其中有些評語雋永,富於深意,頗值得玩味無窮。

「日本的書道,優秀的也很多,未若中國書法之有勁道。臺灣書家的字也是輕;所以,我想,這個現象或許為地理使然。生長於海島者,在天生的氣質上就不如生長於大陸的寬厚博大;因此,表現出來的字體就比較的缺乏雄渾、又痛快的淋漓的氣勢。」

《雄獅美術》第一四八期「滄廬曹秋圃專輯」內頁曹秋圃特別示範迴腕法的手勢。

《曹秋圃詩書選集》。

一九八三年,曹秋圃攝於乾齋。

●同月,澹廬書會弟子在臺北市中山堂設置壽堂向曹秋圃祝壽,政商名流、書畫名家祝詞甚多;九月,澹廬一門師生展第十五次展出。於是將回顧展、祝壽會、師生展三個活動合編成《曹秋圃先生九秩嵩壽紀念集》於九月底發行。可以看出澹廬門下隨時為其老師整理資料編錄行誼的尊師重道傳承。

●這一年,梁乃予與陳昭貳分別為曹秋圃篆製「澹廬九十歲後所作」的印章,以備曹氏揮毫之用。

●一九八四年五月,蔣經國與李登輝就任第七任總統、副總統,九十歲的曹秋圃照例撰詩以賀,賀詩與一九七八年祝賀蔣經國與謝東閔的內容相似;老百姓歌頌政府領導人,古來文士皆優為之,這也是曹秋圃有古人風範之處。

梁乃予篆刻「澹廬
九十歲後書」。

陳昭貳篆刻「澹廬
九十歲後所作」。

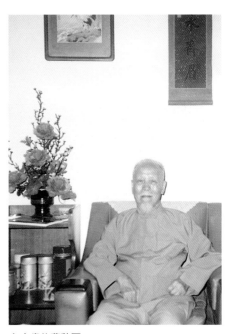

九十歲的曹秋圃

榮獲國家文藝獎

●一九八七年三月，九十三歲的曹秋圃獲第十二屆國家文藝獎特別貢獻獎。曹秋圃得獎，澹廬師生皆感榮耀。有曹秋圃開端，第二年，九十一歲的朱玖瑩也獲得第十三屆國家文藝獎特別貢獻獎。兩位書壇老人得獎，具有補償性質的意義，沒有積極鼓勵的作用，一位書法家不斷的從事書法創作與教學，要活到九十歲以上，纔得到「貢獻獎」，實在非常辛苦。

●國家文藝獎從一九七五年設獎以來，至一九八七年的十二年之間，只有一九八四年第九屆頒過書法類的獎項給旅日返臺的書法家寇培深（1919～1998）。至於第十二屆頒給曹秋圃的是「特別貢獻獎」，仍然不是「書法獎」。

曹秋圃 陸游詩章草
釋文：貴己不如賤，狂應又勝痴，新寒厭酒夜，微雨種萎時，堂下藤成架，門邊枳作籬，老人無日課，有興即題詩。
款：陸放翁悶極有作句，七十九叟曹容。

曹秋圃接受國家文藝獎特別貢獻獎頒獎照片。

●一九八七年八月至十一月，臺北市立美術館舉辦當代書家十人作品展，有丁治磐、王壯爲、王愷和、朱玖瑩、曹秋圃、曾紹杰、傅狷夫、臺靜農、劉延濤、謝宗安等應邀展出，可以算是書壇十老。一九九○年一月，第四十四屆臺灣省美展聘曹秋圃爲顧問，至四十八屆曹氏過世爲止；自臺灣省美展設書法部以來，曹秋圃歷任審查委員（1967～1972）、評議委員（1974～1989）、顧問（1973，1990～1994）等前後共二十七屆，可謂得天獨厚，無論大陸渡臺書家或是臺籍書家，在此之前，沒有人得到如此特殊的禮遇。

●一九九○年五月，李登輝與李元簇就任第八任總統、副總統，九十六歲的曹秋圃分別以「爲政以德」與「無住生心」題辭馳賀。老書法家已無所求，純粹展現古代文士的風範而已。

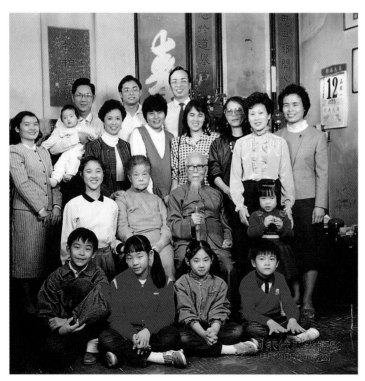

一九八七年三月十二日，曹秋圃夫婦及子孫們攝於龍江街的家中。

●一九九一年，中華民國建國八十年，臺灣省教育廳主辦「八老書法聯展」，由新竹社教館承辦，邀請八位八十歲以上的老書家展出，依年齡為序有曹秋圃、朱玖瑩、王愷和、謝宗安、劉延濤、董開章、王壯為、傅狷夫等八人，舉行「臺灣區巡迴展覽」，自一九九一年十一月至一九九二年十一月的一年間，分別在臺灣北中南東十九個縣市展出，歷來從未有過如此盛大而長時間的書法巡迴展覽，即使臺灣省美展的巡迴展也只不過在十二個縣市展出半年而已。

●接著一九九二年十一月，臺灣省美術館（今國立臺灣美術館）提前兩年舉辦「曹秋圃百齡書法回顧展」，展出六週，並出版專輯，作品自一九二七年至一九九二年，時間跨度太長，許多一九二七、二八、二九年的隸草行各體作品，被當作一九八七、八八、八九年的新作編輯，剛好相差六十年，或許可以說曹

曹秋圃　養氣

秋圃少年便有老成之作。

●一九九三年四月，歷史博物館亦提前一年舉行「曹秋圃百齡回顧展」。史博館共舉辦過曹秋圃八秩、九秩、百齡三次回顧展，對一位終生奉獻書法文化的書壇老人，也算是遂其所願。一九九三年七月，李普同撰寫〈曹秋圃先生的書學歷程與貢獻〉一文，在歷史博物館季刊第三卷第三期發表，對曹秋圃書法的造詣有貼近的觀察和描述。

●一九九三年九月九日，在家屬與門生低聲頌佛號之下，曹秋圃以九十九歲的高齡平靜安詳的往生，臺灣書壇最閃亮耀眼、長久發光的巨星殞落。十二月九日，於臺北市民權東路第一殯儀館公祭後，長眠於臺北縣觀音山東麓墓園。

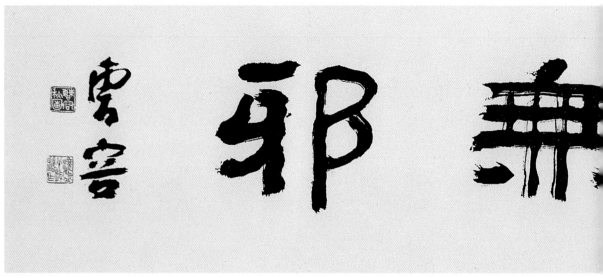

曹秋圃 思無邪 隷書

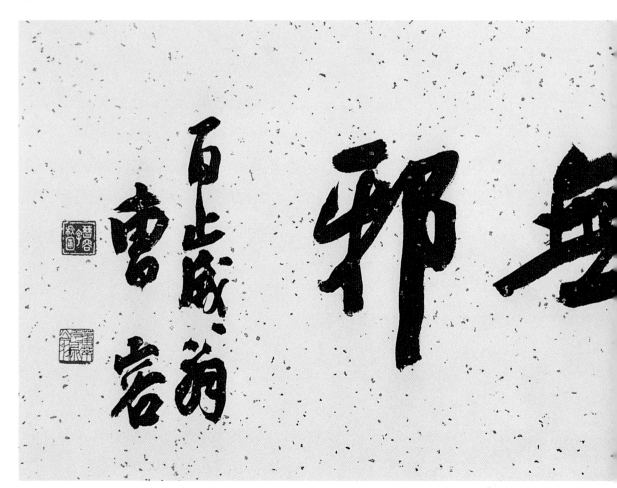

曹秋圃 思無邪 行書

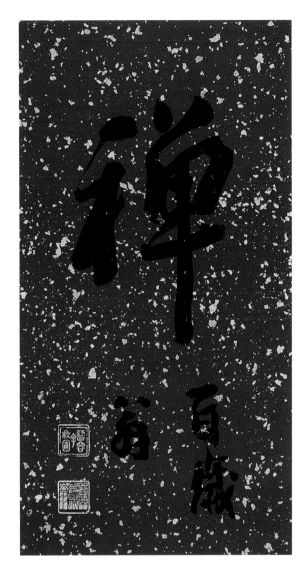

曹秋圃 禪 1993年

天欽筆力能

扛鼎譽滿東

瀛一代師樂

育英才桃李

遍咸瞻松竹

耐寒姿

秋圃道長先屬題

並像賦此詩

正　戊甲初秋

七十六叟馮　翟　書

神似少年

八法精研考益堅藝壇名重敷

君賢畫形類有傳真筆朗二半

瀟灑弟馮紹文敬題

秋圃松釣瀟洵姿特研八法作人師

筆沾凝多桃李七鬚天倪退甚時

劉吞頌

勤將心體付傳薪桃李門牆自在

春含置高人郊壑裏園陵松栢

頌松辰

乙卯仲秋月東海丁念蕙

老圃秋容最子記州高骨壽貞耀

神深研書法多氣李崔是藝貞第

一人

周掛群題時季八十有三

秋圃先生雅屬

山申招夏閣倨李靈伽作曲有好此之寄

澹廬文教基金會設立

　　曹秋圃過世以後，關於其書法的展覽與研究活動陸續展開。一九九五年三月，中國書法學會第十二屆理監事改選，澹廬弟子連勝彥接掌學會理事長，之後數年間，推動臺灣書法的重責大任，有一大部分落在曹秋圃門生的身上。

　　一九九六年三月，透過澹廬弟子林彥助的聯繫，曹氏的哲嗣曹恕捐贈其父各體書法作品三十五件給臺北故宮博物院，並舉行「曹容先生遺贈書法展」，臺籍書法家書法作品整批入藏故宮博物院，曹秋圃為第一人；一九九七年一月，故宮博物院出版《曹容先生遺贈書法目錄》的圖錄一冊。

　　一九九七年三月，曹氏弟子捐款成立澹廬文教基金會，推動並贊助書法文化與書法教育的活動。十月，臺北市何創時書法藝術基金會舉辦曹秋圃書法展，並出版《曹秋圃》一書，是展品圖錄。十一月，澹廬書會舉辦「曹秋圃先生書法學術研討會」，並印行研討會論文集，有五篇論文：朱仁夫＜師傳典範曹秋圃＞、吳豐邦＜曹秋圃先生在臺灣書法活動之研究＞、林彥助＜澹廬夫子百年詩書衍化＞、李郁周＜曹秋圃書法的啟示＞、陳維德＜曹秋圃書藝理論初探＞等，分別從不同的角度探討曹秋圃的書法、書論與書法教育。

　　一九九八年二月，澹廬文教基金會設置「曹秋圃書法紀念館」開幕，館舍是連勝彥兄弟捐建的，長年陳列曹秋圃的筆硯用具、圖章、資料，並展示曹秋圃的書法作品。

曹秋圃書法紀念館。

曹秋圃書法紀念館展出曹秋圃使用之毛筆。

曹秋圃書法紀念館展出曹秋圃的印章。

曹秋圃書法紀念館。

追思祖父

<div align="right">撰文/曹眞</div>

◉ 在離台北橋不遠的淡水河西畔，祖父放領了數筆地，在此過著幽靜的耕讀生活。

◉ 記得繞過彎彎的碎石子小路，兩旁的籬笆種滿了枝葉茂盛、清香撲鼻的栀子花。來到院門口的入口，映入眼簾的是寬廣的庭院上，座落著幾間磚造的大厝，遠遠地眺望著淡水河，緩緩流過。

◉ 家裡僱用一位長工，在屋舍左側的空地上，開墾成一大片花圃，種滿了美麗的花卉。採收後販賣給花店，左側的農舍餵養著豬隻。祖父到底不是莊稼漢，農事收入不敷所得，維持了數年，就讓花圃荒廢，雜草叢生。

◉ 後來祖父在三重老家創辦「澹廬書法專修塾」，專門傳授學生漢文、書法。祖父教導學生相當嚴格。記得小時候，每當晚上祖父授課時，我時常喜歡溜進課堂上，靜靜地坐在祖父的大藤椅上，每每在學生朗朗讀書聲中，不知不覺地睡著了。

◉ 孩提時，祖父的臥房是我最喜歡去尋寶的地方，在眾多孫子輩中，只有我獨享特權，可以進出自如，弟妹們卻視其如禁地。在不到十來坪的房間中，陳設簡陋，一張掛有蚊帳的竹床和一排高高的櫥櫃，房間角落旁的圓桌上，書堆中有一罐餅乾筒，那是專門用來獎賞孫子們的糖果餅乾。祖父對兒孫的管教甚為嚴厲，賞罰分明，若觸犯家規，常要我們自行認罪，要打多少下手板心。若是能背誦他老人家所教導的唐詩，或是行為表現好者，他會到臥室裡，拿出糖果、餅乾來獎賞我們。

◉ 祖父治家甚嚴，勤儉自持，一生默默行善，每閱報得知社會上有家計困厄、急需善心人士伸出援手救助者，他老人家便不辭勞累，依地址專程前往，直到晚歲年事已高，祖父仍囑咐門生以「無名氏」名義前往捐款。

◉ 他老人家一生致力於闡揚孔孟學說，終生以孔夫子為師，對學生有教

曹秋圃十分疼愛孫女曹真，曹真小時候生病，曹秋圃還為她寫符，希望曹真早日康復。

一九八八年十月，曹真（左）與文工會的同事探訪九十四歲的曹秋圃。

無類，誨人不倦，祖父虔誠禮佛，除了在家中正廳堂前供奉著「至聖先師」孔子畫像，又在出口懸掛著日本書道家王仁三郎手繪的「觀世音菩薩」畫軸，兩旁則是一對祖父親筆所書的對聯「思無邪開心便見佛、志於道舉首如有神」。

●祖父有時應地方仕紳之請，來求墨寶，這個時候替祖父準備文房四寶，磨墨、拉紙、靜靜地看著祖父盡興的揮毫，是我最喜歡的差事，事後的毛筆、硯台清洗工作更是小心翼翼，絲毫馬虎不得。

●祖父晚年，還居台北市，過著恬淡寧靜生活，祖父養生之道無他，以「坐禪」、「運太極圈的迴腕執筆法」以養丹田之氣。他的日常生活規律、平淡，藉著「茶道」、「品茗」來調劑精神，培養生活情趣。因愛屋及鳥，外曾孫也甚得祖父寵愛，因年齡差距和語言隔閡，彼此較難溝通，但是透過肢體語言和一顰一笑的傳達，祖父母和曾孫之間很快就培養了默契，二個孩子經常把祖父母逗樂得笑不可抑，成了他們二位老人家的開心果。

●祖父一生傳授書法，桃李滿天下。他是一位「志於道、據於德、依於仁、游於藝」的長者，他老人家藉著書道參禪，修身養性，近百的年齡，仍然面色紅潤，中氣十足。祖父鎮日手不釋卷，鑽研佛、道之學，他老人家堅持書生風骨，以靜慮養氣，直到終老。我自小深受祖父的教導和薰陶，無論在做人、處世各方面，對祖父的教誨不敢一時或忘，他老人家永遠活在我心中。

一九三四　四十歲
- 0529　獲日本美術協會第91回展覽會褒狀二等。　• 0727　於宜蘭、羅東、蘇澳舉行書法展
- 0828　獲日本關西書道會第三回展覽會褒狀。　• 1203　獲日本泰東書道院第四回展覽會褒狀。
- 0508　獲日本美術協會第95回展覽會褒狀一等。　• 0909　獲日本關西書道會第四回展覽會褒狀。
- 1115　書法個展於廈門。　• 1224

一九三五　四十一歲
- 0101　書法個展於香港、廈門。　• 0126　由廈門美術專科學校校長黃燧弼發起曹秋圃書法展於廈門臺灣公會館。
- 0410　應聘為廈門通俗教育社。　• 0507　獲日本美術協會第98回展覽會褒狀。
- 0609　與郭雪湖、楊三郎、林錦鴻、陳敬輝、呂鐵州等六人成立六硯會。
- 10月　應斗六習字會與霧峰一新會之邀演講書法。

一九三六　四十二歲
- 1207　由《東亞新報》辦理書法展於臺中市圖書館。
- 0306　書法個展於臺灣日日新報（今臺灣新生報）三樓講堂。　• 四月　第二次遊日，遍歷北九州各地。
- 0718　書法個展於北九州小倉圓應寺。　• 0919　任臺灣書道協會第一回全國書道展審查委員。
- 11月　任日本文人畫協會第101回展覽會委員。　• 1220　書法個展於虎尾公會堂（今雲林縣虎尾鎮）。

一九三七　四十三歲
- 2月　獲日本美術協會第102回展覽會推薦。　• 六月　書法個展於宜蘭、蘇澳、羅東等地。
- 11月　任日本文人畫協會第二回展覽會委員。

一九三八　四十四歲
- 4月　任臺灣書道協會辦理書法審查委員。　• 五月　獲日本美術協會第105回展覽會推薦。
- 1014　由臺東廳教育會第二回全國書道展售會。

一九三九　四十五歲
- 0226　澹廬書會創立十週年，揮毫於北投新樂園。　• 0419　任臺灣書道會全島書方展覽會審查委員。
- 0517　獲日本美術協會第108回展覽會推薦。
- 0804　應邀參加第五任臺灣總督佐久間左馬太逝世25週年紀念書畫展。
- 0916　任基隆東壁書畫會第一回全國書畫展審查委員。

一九四〇　四十六歲
- 1014　任臺灣書道會第三回全國書道展審查委員。　• 11月　任日本文人畫協會第四回展覽會會友。
- 1月　《臺灣日日新報》於廈門辦理書道獎勵會，任書道使。
- 0126
- 0206　任廈門市書法展評審委員。　• 0215~0220　任廈門青年會書道講習會講座。
- 0512　基隆東壁書畫會改組為基隆書道會，應聘為顧問。
- 秋　寓居東京，任頭山滿書法講師及大藏省書道振成會講師。

一九四一　四十七歲
- 三月　杉溪六橋、河井荃廬、足達疇村、頭山滿等人為曹氏訂定潤格，展售作品。
- 四月　發表〈禮器碑評〉於日本《書苑》書法雜誌刊第五卷第四期。
- 0116　河井荃廬贈曹氏三希堂名家題跋冊印本。　• 0213　河井鼓勵曹氏臨習《衡方碑》與《西狹頌》。
- 0312　攜印石兩方請河井篆刻，河井贈《黃龍碑》一冊。　• 0509　臨完懷素《自敘帖》。

一九四四　五十歲

一九四五　五十一歲
- 0523　再臨《龍藏寺碑》。　• 0819　迴腕執筆法有進境。
- 0525　美軍轟炸東京，寓所被燬，遷往三保半島松原里（靜岡縣清水市），與長子曹樸同住。　• 1025　臺灣光復。

一九四六　五十二歲
- 五月　自日本返臺，居於臺北市中山北路三段東側巷中。　• 0919　任臺灣省立臺北建國中學國文教師。

一八九五　一歲
- 0904　陰曆七月十六日生於臺北市大稻埕獅館巷（今迪化街）。初名阿淡，後改名容，字秋圃，號澹廬。
- 滿清政府割讓臺灣，六月，日本開始統治臺灣。

一九〇四　十歲
- 入何詒廷書塾啟蒙。

一九〇五　十一歲
- 四月　入大稻埕公學校（今太平小學）二年級；另受教於陳作淦書塾。

一九一〇　十六歲
- 三月　大稻埕公學校畢業，入大龍峒樹人書院，受教於張希袞。

一九一二　十八歲
- 設書塾於桃園龜山龜崙嶺，教授漢文。

一九一三　十九歲
- 入臺灣總督府財務局稅務課為雇員，認識總督府囑託鷹取岳陽、尾崎秀真等。

一九一五　二十一歲
- 辭總督府雇員，再設書房於桃園龜山搭寮坑。

一九一六　二十二歲
- 將書房遷回臺北市稻江（臺北橋旁），教授漢文、書法。

一九二〇　二十六歲
- 五月　隨陳祚年遊香港。1211 自香港歸臺，抵基隆。

一九二一　二十七歲
- 認識臺北地方法院通譯官篆刻家澤谷星橋。

一九二三　二十九歲
- 0417　澹廬書房向臺北市政府申請登記備案。

一九二六　三十二歲
- 秋　曹母邱端逝世，專心練字。

一九二八　三十四歲
- 0523　獲臺南善化書畫會全島書畫展書法第六名。

一九二九　三十五歲
- 0125　創立澹廬書會，並舉行書法個展於臺北博物館。
- 1202　獲日本戊辰書道會第一回展覽會褒狀（佳作）。

一九三〇　三十六歲
- 0423　獲日本美術協會第83回展覽會褒狀。
- 0708　獲日本書道作振會第五回展覽會褒狀。
- 0819　獲新竹書畫協進會全島書畫展書法第十二名。
- 0829　林進發撰《臺灣人物評》許為最有發展潛力的臺灣青年書法家的代表人物。
- 1201　獲日本戊辰書道會第二回展覽會褒狀。

一九三一　三十七歲
- 四月　遊泉州（晉江），與莊善望唱和往來。
- 0419　獲日本美術協會第86回展覽會褒獎狀二等。
- 0508　獲日本美術協會第80回展覽會褒狀。
- 0804　應邀參加第五任臺灣總督佐久間左馬太逝世十七週年紀念書畫展。
- 10月　由東臺灣新報在臺東、花蓮辦理書法個展。
- 1206　獲日本泰東書道院第二回展覽會褒狀。

一九三二　三十八歲
- 九月　遊歷日本，拜訪京都山本竟山、三村三平、鷹取岳陽、須賀蓬城；又訪東京足達疇村。
- 11月　劉克明撰《臺灣今古談》許為最有發展潛力的臺灣青年書法家。
- 12月　於日本福井揮毫應索；於京都由京都臺灣會成員山本竟山、鷹取岳陽、須賀蓬城、三村三平等人發起揮毫展售會。
- 0424　獲日本美術協會第89回展覽會褒狀三等。
- 0801　林進發撰《臺灣官紳年鑑》，唯一以書法家身分列入其中。
- 1030　獲日本泰東書道院第三回展覽會入選。
- 1205　獲日本泰東書道院第一回展覽會褒狀。

一九三三　三十九歲
- 0505　林錫慶編印《東寧墨跡》，收有曹氏庋藏之名家書畫作品多件。
- 0514　澹廬書會辦理書法展售會，京都山本竟山、東京足達疇村、臺北尾崎秀真等人為曹氏訂定潤格。

一九七一　七十七歲
・0928 參加中國書法學會第一屆會員書法展（此後每屆參展）。

一九七二　七十八歲
・三月 任第三屆臺北市美展書法評審委員。
・0422 應臺灣省教育廳之邀，參加當代書畫名家展於臺中圖書館。

一九七三　七十九歲
・三月 任第四屆臺北市美展書法評審委員。
・1226 應邀參加歷史博物館與日本書海社合辦中日書法聯合展覽。

一九七四　八十歲
・十一月 喬遷臺北市龍江路，近榮星花園。
・0301 任第五屆臺北市美展書法評審委員。
・1015 任第28屆臺灣省美展顧問。
・0830 應歷史博物館之邀，舉行八十回顧展。

一九七七　八十三歲
・五月 應邀參加第七屆全國美展。
・0806 任第29屆臺灣省美展評議委員（至1988年第43屆止）。

一九七九　八十五歲
・三月 任第八屆全國美展書法審查委員。
・三月 應邀參加基隆書道會第二屆書道國際交流展。
・0928 發表《書道之我見》於《書畫家》月刊第二卷第三期。

一九八二　八十八歲
・十月 慶祝澹廬書會創立五十週年，《澹廬一門師生作品集》印行。
・1112 應邀參加基隆書道會第三屆書道國際交流展。
・《曹秋圃書法集》（八秩）印行。

一九八三　八十九歲
・1208 任第九屆全國美展書法審查委員。
・應邀參加行政院文化建設委員會辦理之年代美展。

一九八四　九十歲
・六月 應歷史博物館之邀，舉行九十回顧展，《曹秋圃詩書選集》（九秩）印行。
・《雄獅美術》月刊第148期刊出「澹廬曹秋圃專輯」。
・0806 應歷史博物館之邀，舉行九十回顧展。
・0928 《曹秋圃先生九秩嵩壽紀念集》印行。

一九八五　九十一歲
・六月 應邀參加臺北市立美術館辦理1984中華民國國際書法展。

一九八六　九十二歲
・0808 應邀參加臺北市立美術館辦理當代書家十人作品展。

一九八七　九十三歲
・應邀參加行政院文建會主辦臺灣地區美術發展回顧展。
・應邀參加臺灣省美展四十年回顧展。

一九八八　九十四歲
・六月 應邀參加臺灣省立美術館（今國立臺灣美術館）開館「中華民國美術發展展覽」。
・任第10屆全國美展書法審查委員。

一九八九　九十五歲
・0701 應邀參加第十一屆全國美展。

一九九〇　九十六歲
・一月 任第44屆臺灣省美展顧問（至1994年第48屆止）。

一九九一　九十七歲
・1108 應邀參加臺灣省教育廳主辦建國八十週年八老書法聯展臺灣區巡迴展。

一九九二　九十八歲
・三月 獲第12屆國家文藝獎特別貢獻獎。
・0701 應邀參加第12屆全國美展。
・0401 應歷史博物館之邀，舉行百齡回顧展。
・1114 應臺灣省立美術館之邀，舉行曹秋圃百齡書法回顧展，並印行展覽專集。
・0711 應邀參加第13屆全國美展。

一九九三　九十九歲
・七月 李普同撰《曹秋圃先生的書學歷程與貢獻》在歷史博物館館刊第三卷第三期發表。
・0909 逝世。

一九四七　五十三歲
・0116　任臺灣文化協會與臺灣省公署教育處合辦古美術展審查委員。

一九四八　五十四歲
・1119　任臺北市小學學生作品展書法審查委員。
・兼任臺灣省教育會編輯委員。

一九四九　五十五歲
・11月　任建國中學書法指導委員會主任委員。

一九五一　五十七歲
・1025　發表〈金石文字〉於《臺灣省通志館館刊》創刊號。
・0621　辭建中教師，轉任臺灣省通志館顧問委員會。
・卜居淡水河西岸三重市福德南路。

一九五四　六十歲
・5月　澹廬國文書法專修塾向臺北縣政府申請登記備案。

一九五五　六十一歲
・12月　陰曆葭月中旬楷書《先嗇宮兩百周年紀念碑》，碑在三重市五谷王廟。

一九五八　六十四歲
・1003　於臺北市中山堂舉行臺灣光復後首次個展，林熊祥書寫介言，于右任、賈景德等署名推介。

一九六一　六十七歲
・1112　任基隆書道會第一次中日文化交流書法展審查委員。

一九六二　六十八歲
・4月　《澹廬詩集》獲張相、馬紹文、陶芸樓等人賦詩題詠。

一九六三　六十九歲
・1005　任實踐家政專科學校（今實踐大學）書法研究會教師（至1967年1月止）。

一九六四　七十歲
・0726　應邀為中華民國代表書家參展大日本書道院第23回中日文化交流書道展（此後歷屆應邀展出）。
・0926　第一屆澹廬學員習作展於臺北市西寧南路海雲閣畫廊。
・0928　中國法學會成立，任第一屆常務理事。

一九六五　七十一歲
・0703　應邀參加第五屆鯤島書畫展。
・1月　澹廬舉辦師生書法義賣展，所得全部捐獻三重市各學校興建教室。其後因而膺選全國好人好事表揚。

一九六六　七十二歲
・0831　應邀參加日本教育書道連盟第八回中日親善教育書道展（次年亦應邀展出）。
・0502　基隆書道會辦理于右任八秩晉六華誕暨曹氏古稀之慶書法聯展。
・0808　七秩華誕書法欣賞會暨澹廬書會展於臺北市西寧南路海雲閣畫廊，高拜石、宗孝忱皆為文祝賀。
・0201　應中國文化大學董事長張其昀、校長張宗良聘為書學研究所研究教授。
・0815　任第五屆全國美展籌備委員並應邀參展。

一九六七　七十三歲
・7月　應邀參加全日本書道教育協會第五回中日親善書道展（此後歷屆應邀展出）。

一九六八　七十四歲
・0119　於日本東京舉行書法個展。
・1105　應日本書道連盟之邀，擔任第二屆書法訪問團代表赴日訪問。
・1026　任中國書法學會與中央日報合辦書法評審委員。
・0913　任臺北縣清傳商業學校書法指導教師（至1973年1月為止）。

一九六九　七十五歲
・0221　於日本福岡舉行書法展覽，同時展出者有第二屆書法訪問團代表及其他書家數十人。
・6月　應中華學術院院長張其昀聘為該院研士。
・11月　任第22屆臺灣省美展書法審查委員（至第27屆共六次）。
・0909　應邀參加中國書法學會與歷史博物館合辦耆齡書法展（此後每年展出）。

一九七〇　七十六歲
・1月　任第一屆中日書法國際會議籌備委員及中國代表。
・0928　應邀參加中國書法學會與歷史博物館合辦耆齡書法展。
・3月　任第二屆臺北市美展書法評審委員。
・0830　推薦李普同取代自己為第25屆臺灣省美展書法審查委員，不果。

感謝

由於日治時期不少的史料被刻意與無知的雙重毀失，臺灣光復後長時間缺乏「歷史觀」與「史料觀」的教育，所以關於曹秋圃那個時代的書法資料留存不多，本書撰寫時使用到的資料，下列人士玉成之處，深爲感謝。

・曹秋圃文孫曹眞女史提供原始文件。
・曹秋圃高弟謝健輝先生借閱曹秋圃詩稿影本。
・何創時書法基金會董事長何國慶先生提供曹秋圃書法展文件照片。
・輔仁大學麥鳳秋教授提供《臺灣新民報》紙上書畫展圖片影本。
・中國文化大學史學碩士黃淑貞女史搜讀曹秋圃部分日記與書法展剪報。
・淡江大學葉心潭教授提供日治時期文件影本與相關圖書資料。
・臺北蕙風堂公司洪能仕先生代購日本出版相關書法圖書。
・陳宏勉、楊永彬、施旺坤、賴進乾、黃德勝等先生協助圖片提供。

國家圖書館出版品預行編目資料

書禪・厚實・曹秋圃／李郁周作 . -- 初版 . --
臺北市：雄獅，2002〔民91〕
面； 公分 . --（雄獅叢書；18-040）
（家庭美術館 . 前輩美術家叢書）
ISBN 957-474-048-X（平裝）

1.曹秋圃－傳記　2.藝術家－台灣－傳記

909.886　　　　　　　　　91018407

雄獅叢書 18-040

作者	李郁周
發行人暨策劃	李賢文
企劃編輯	陳玉金・葛雅茜
執行編輯	陳玉金
美術設計	曹秀蓉
校對	編輯部
攝影	林茂榮
製版印刷	沈氏藝術印刷股份有限公司
出版者	雄獅圖書股份有限公司
	106台北市忠孝東路四段216巷33弄16號
	TEL:(02)2772-6311
	FAX:(02)2777-1575
E-mail	lionart@ms12.hinet.net
網址	http://www.lionart.com.tw
郵撥帳號	0101037-3
法律顧問	聯合法律事務所
初版	2002年10月
定價	NT600元